KB101899

©K.Haring

알렉산드라 콜로사 **지음** | 김율 **옮김**

키스 해링

1958–1990

예술을 위한 삶

마로니에북스 | TASCHEN

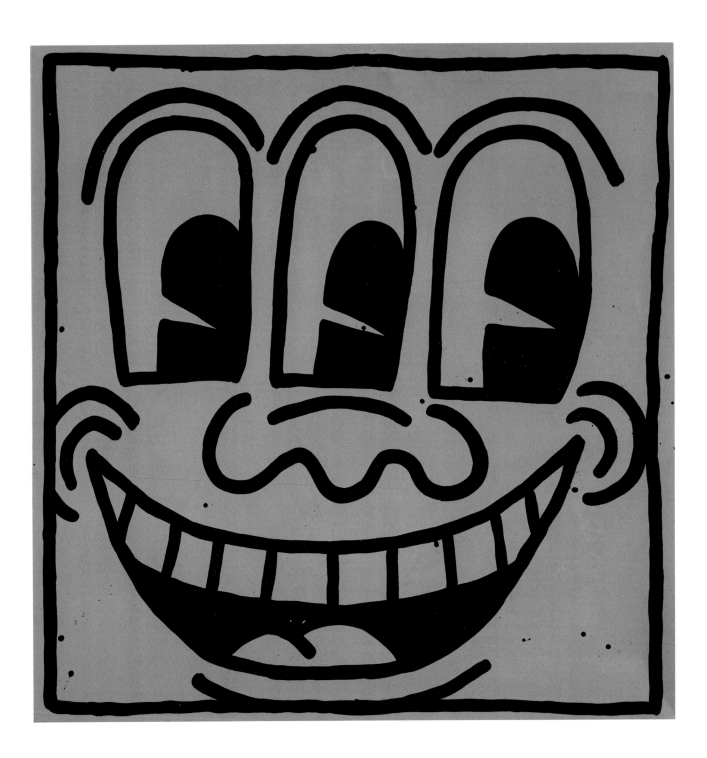

차례

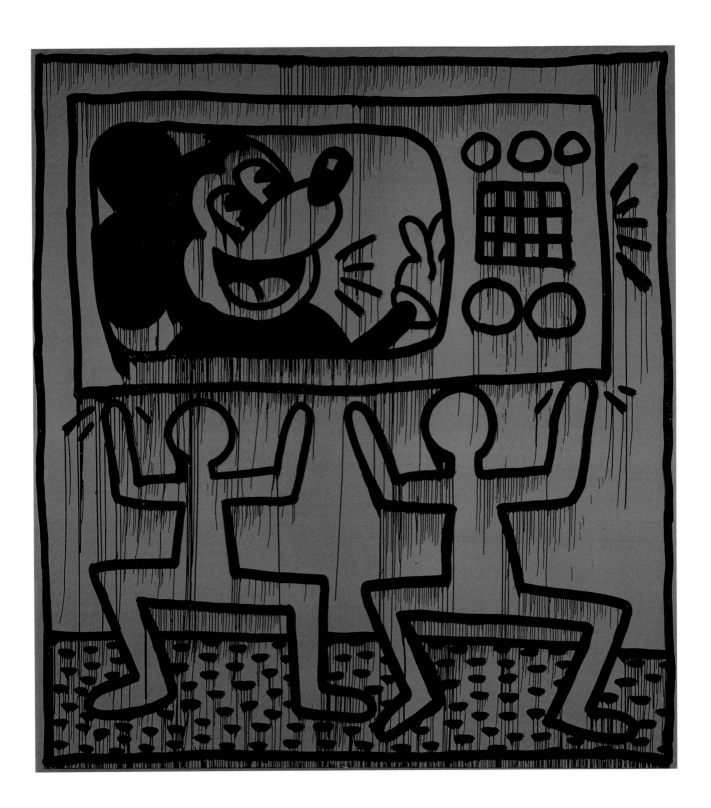

예술은 삶, 삶은 예술

1990년 2월 16일 이른 아침, 키스 해링은 31세의 젊은 나이에 에이즈로 생을 마감했다. 해링은 거대한 드로잉 작품과 회화 작품, 벽화, 조각 작품 등 셀 수 없이 많은 티셔츠와 포스터를 남겼다. 이 작품들은 모두 '말년의' 작품을 남기지 않은 작가가 10년 동안 생산한 광범위한 유산이다. 젊은 나이에 요절했지만 이미 동료 화가와 비평가들에게 인정받고 있었으며 어린이들의 사랑을 받았던, 축복받은 예술가였다. 다른 작가들과 달리, 해링은 자신의 개성과 예술을 하나의 작품으로 통합하는 방식을 이해하고 있었다. 해링의 작품에서 가장 두드러진 특징은 바로 선이다. 그의 작품에서 선은 대상의 본질에 충실하도록 형식적으로 축약된 것으로, 화면의 한정된 공간 안에 적절한 비율을 유지하면서 다양한 방식으로 분포되어 있다. 그리고 그 선은 항상 연속적이며, 우연의 법칙을 따르고, 외곽선이 되어 형상을 이루고 결국에는 상징이 된다. 무엇보다도 관람자는 작가가 작품에서 전달하고자 하는 바를 짧은 순간의 응시만으로 충분히 인식하게 된다. 하지만 해링의 작품이 가지는 특별한 매력은 이런 강렬한 그래픽 양식을 거대한 상상의 세계와 결합한 작가의 능력이다. 작품 속의 인물이나 형태는 연속적으로 변형되어 새로운 창조물로 변화하는데, 이는 소묘가이자 화가, 조각가로서 해링이 지닌 작가적 능력을 증명한다. 해링의 새로운 도전을 향한 지속적 탐구는 작품의 변화하는 화면과 관련된 실험이 병행되었다. 작가가 선택한 화면이라면 어떤 것에도 벽이나 옷가지, 자동차나 비행선, 그리고 무엇보다도 종이 또는 캔버스, 가공되지 않은 면이나 비닐 등에서 해링만의 특징이 완벽하게 위력을 나타냈다. 공식적으로 계획된 프로젝트에서도, 자발적으로 제작한 벽화 디자인에서도, 해링의 선은 스케치나 습작에 바탕을 둔 것이 아니다. 그의 작품에서는 무의식성과 확신이 가장 중요한 요소이다.

'해링의 예술에 익숙해지는' 단계는 간단했다. 그것은 해링의 작품 중 대중에게 알려지지 않은 것이 없기 때문이다. 해링은 주변에서 본 것들을 모사하고 통합했으며, 당대의 민감한 쟁점에 대한 확고한 직관으로 미국 사회를 관찰했다. 왜냐하면 해링은 생산자인 동시에, 특정 세대 특정 생활방식의 산물이었기 때문이다. 그는 카툰과 만화를 보며 성장했기에, 미국인의 '본심'을 파악할 수 있는 예리한 감각을 개발

해링은 공공장소에 태그를 남기는 데 가능한 모든 기회를 이용했다. 심지어는 버려진 문짝도 이용했다.
뉴욕, 1982년

6쪽
무제
Untitled
1982년, 마커 잉크와 페인트, 244×210cm
개인 소장

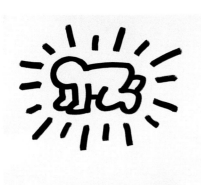

화가의 스케치북에 있는 드로잉
1982년, 종이에 검은 펠트펜, 36×43cm
뉴욕, 키스 해링 재단

9쪽
무제
Untitled
1982년, 비닐 방수포에 비닐 잉크, 183×183cm
개인 소장

키스 해링과 LA II
무제
Untitled
1984년, 태운 에나멜 간판에 검은 에나멜과 검은
펠트펜, 112×112cm
개인 소장

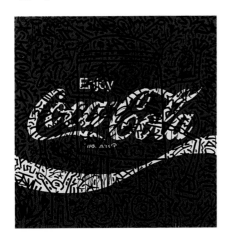

하는 데 최고의 전제조건을 누린 셈이었다. 해링은 스파르타식 예술 수단으로, 텔레비전 매체의 노출된 지위라는 보편적인 양상을 지적하는 데 성공했다(6쪽).

키스 해링은 독학의 길을 걷지 않았다. 그는 예술가로 양성되었고, 스스로도 예술가임을 인식했다. 그리고 미디어 시대가 막이 오를 무렵, 뉴욕의 클럽과 파티 현장의 불명예스러운 명성으로부터, 소비 사회의 요구로부터 발생된 이익의 수혜자였다. 해링은 경력을 쌓기 시작할 때부터 주류 미술계와 거리를 두었다. 또한 그것이 무산될지라도, 미술시장의 법칙을 위반함으로써 당대의 문화적 전통을 타파하고자 했다. 그는 화랑의 보호 아래서 활동하는 대신, 공공장소에서 얻을 수 있는 기회를 찾아다녔다. 뉴욕의 지하철역 벽의 빈 광고판과 당시 막 싹을 틔웠던 거리의 낙서미술에 대한 지식이 이에 포함된다. 이런 종류의 예술로 해링은 빠른 기간 안에 모든 세대에 걸쳐 사랑을 받는 젊은 영웅이 되었으며, 1980년대 미국의 상징이자 화신이 되었다. 그의 그림과 기호는 동시대의 메시지이자 그것이 상징하는 문화를 대표하는 고정물이 되었다. 문자적 전달과 관련된 그의 작업 방식은 코카콜라의 광고판에서 찾아볼 수 있는데, 이 간판이 작품의 화면 역할을 한다(8쪽 아래).

오늘날 해링의 초기 작품은 하나의 도상으로 양식화되어 그의 이름을 가장 먼저 연상시킨다. 빛나는 후광 속에서 기는 아기와 주둥이가 모난 개가 짖고 있는 그림을 예로 들 수 있다(8쪽 위). 또한 얼굴 없는 인물들이 부조리한 상황 속에 놓인 작품도 있다(9쪽). 하지만 이와 같이 타당하게 명성을 얻은 도상들로의 환원은 어떤 식으로도 해링의 예술적 재능을 올바로 평가하게 만들지는 못한다. 그의 작품은 그의 삶과 마찬가지로 변화무쌍하고 저돌적이며 목적이 충만했다. 쉽게 이해할 수 있는 회화 언어로 해링은 모든 범위의 양식적인 가능성을 갖고 형식적인 실험을 했다. 이 실험은 단지 몇 개의 선으로 환원된 인물에서부터 표면이 전부 덮인 문제의 작품에 이르기까지 광범위하다. 그는 내용적 측면에서 하나의 이야기를 표현했다. 이런 이야기는 그 중심에 사랑과 행복, 쾌락과 성을 담고 있으며, 동시에 폭력과 독설, 억압도 담고 있다.

키스 해링은 세상을 변화시키는 예술의 힘과 능력을 항상 믿었으며, 예술은 사람들에게 긍정적인 영향을 미칠 수 있다고 생각했다. 그는 스스로를 예술과 뉴욕의 거리를 (그리고 그가 항상 접촉했던 거리의 젊은이들을) 이어주는 중개자라고 여겼다. 해링이 작품의 모티프를 매우 개인적인 환경에서 취한 데서 기인한 것이다. 모티프들은 작가의 삶과 분리될 수 없는 회화 주제로 발전했다. 이것은 해링 작품의 가치가 단순히 시장가치로 환산될 수 없음을 나타낸다.

그의 작품은 회화로 표현된 동시대의 역사로서, 몇몇 작품은 실제 일어난 사건을 직접적으로 지적하면서 당대의 관심사를 반영한다. 이런 식으로 해링은 우리 시대의 도상, 즉 현대 문명사회의 기호를 창조했다. 이는 20세기 후반을 사는 사람들에 대한 정보를 제공한다. 관람자가 해링의 삶과 예술 사이의 밀접한 관계를 인식하고 그의 작품을 바라본다면 그가 왜 그런 소재를, 그런 방식으로 그렸는지 알 수 있을 것이다.

수천 명의 사람들이 해링의 티셔츠를 입고, 수백만 명의 사람들이 작가의 양식적 특징을 인지했다. 그가 사망했을 때도, 그리고 지금도 여전히 이것은 진실이다.

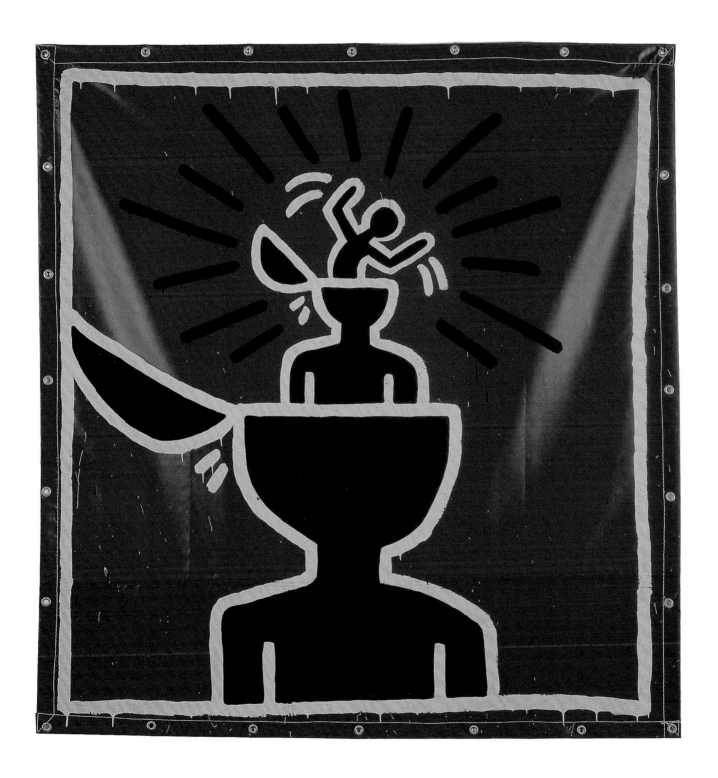

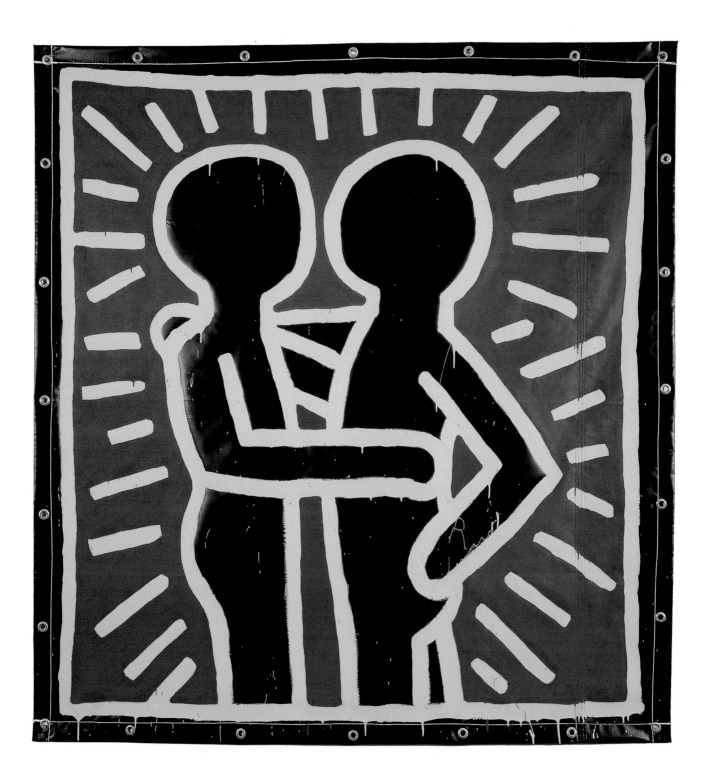

아기가 걸음마를 배우는 법

펜실베이니아의 리딩에서 1남 3녀 중 맏이로 태어난 해링은 근접한 쿠츠타운에서 자랐다. 그의 예술적 기질은 일찍부터 눈에 띄기 시작해 아버지 알렌의 후원을 받았다. 해링의 최초의 작업 기억은 아버지와 함께 그린 드로잉이다. 해링의 전기 작가 존 그루언은 예술가의 사생활에 대해 정직하고 솔직한 통찰력을 보여주었다. 그는 해링에게서 다음과 같은 추억을 들었다. "아버지는 저를 위해 카툰의 캐릭터들을 만들었습니다. 그 캐릭터들은 하나의 선을 사용한 것과 카툰의 윤곽선에서 제가 그림을 그렸던 방식과 비슷합니다." 문제의 캐릭터들은 월트 디즈니와 닥터 세우스의 카툰에 나오는 인물이거나 텔레비전 애니메이션에 나오는 영웅들이다. 그 캐릭터들은 해링의 열정을 일깨우고, 그의 작품세계에 지속적으로 영향을 미쳤다. 해링은 과보호와 엄격한 통제를 받은, 어떤 면에서는 보수적인 유년기를 보냈다. 아버지 알렌은 AT&T 전자회사의 부서장이었고 어머니 조안은 전업주부였다. 다시 말해 그의 가족은 완벽한 미국 가정의 전형처럼 여겨졌다. 그러나 좁은 삶의 범위는 곧 어린 해링을 시험에 들게 했으며, 자주 그 한도를 넘게 했다. 1960년대 문화적 대변혁기에 가정이란 울타리 안에서 보호받고 있던 해링이 유일하게 정보를 접할 수 있던 기회는 이따금 할머니 댁을 방문할 때였다. 거기서 『룩』과 『라이프』 같은 월간지들을 쉽게 볼 수 있었다. 이는 그가 나중에 동시대의 정치적 상황에 눈을 뜨게 만드는 계기가 되었다. 하지만 당시 해링에게 중요한 정보를 지속적으로 주었던 매체는 텔레비전이다. 그는 거기에서 베트남 전쟁부터 달 착륙에 이르기까지, 자신의 마음에 깊은 영향을 준 동시대의 중대한 사건들을 볼 수 있었다.

해링은 십대 시절에 마약과 술을 실험하면서 자신의 자립성과 의지력을 공공연하게 증명하고자 했다. 그는 드로잉에 대한 특별한 애정을 청년기에도 변함없이 유지했다. 16세에 그린, 주변 사물들을 세심하게 묘사한 드로잉에는 여러 록그룹 레코드의 표지와 희극 인물에 대한 숨겨진 언급이 담겨져 있다(13쪽 위). 해링에 따르면 워싱턴에 위치한 허시혼 미술관으로의 단체 여행은 그의 예술적 경력에 영향을 미친 중요한 경험이 되었다. 해링은 그곳에서 앤디 워홀의 메릴린 먼로 연작을 처음으로 보았고, 이것이 계기가 되어 평생 예술가의 길을 가고자 결심했다.

펜실베이니아주 피츠버그 미술공예센터에서 열린
전시의 초대장, 1978년
뉴욕, 키스 해링 재단

10쪽
무제
Untitled
1982년, 비닐 방수포에 비닐 잉크, 183×183cm
개인 소장

무제
Untitled
1978년, 종이에 검은 잉크, 290×271cm
뉴욕, 키스 해링 재단

"내가 가장 흥미를 느끼는 것 중 하나는 어떤 상황에서 우연의 역할이다. 다시 말해 어떤 일이 저절로 일어나기를 기다리는 것이다. 나는 드로잉을 사전에 구상한 적이 한 번도 없다. 대형 벽화의 드로잉이라 할지라도 준비스케치를 한 적이 없다. 추상적이었던 초기 드로잉들은 이미지에 대한 암시가 가득했지만 결코 특정한 이미지를 갖지 않았다. 그것들은 자동기술법이나 행위 추상에 더 가까웠다."

—키스 해링, 1984년

1976년 여름에 고등학교를 졸업한 해링은 피츠버그에 위치한 아이비 전문미술학교에 등록하고 부모님의 조언에 따라 광고 그래픽 과정을 밟기 시작했다. 하지만 그는 곧 자신이 상업적 그래픽 미술가가 되고 싶어하는 게 아님을 깨닫고, 두 학기를 마친 뒤 학교를 그만두었다. 이후 여러 특이한 직업을 가지면서 생활해나갔다. 이런 직업들 중 하나가 화학 회사의 보조 요리사였는데, 이 일 덕분에 카페테리아에서 첫 전시를 여는 기회를 얻게 되었다. 해링은 이 전시에서 자신의 드로잉 작품을 대중에게 처음으로 선보였다. 정식 대학생은 아니었지만 그는 대학의 시설물을 사용하고 세미나에 참석하며 도서관을 이용했다. 해링은 개인적 취향에 따라 장 뒤뷔페, 스튜어트 데이비스, 잭슨 폴록, 파울 클레, 알폰소 오소리오, 마크 토비에 관한 책들을 읽었고 그 결과, 자신에게 깊은 감동을 주었던 미술을 이해하게 되었다. 그러나 해링의 예술적 발전에 더 큰 영향을 미친 것을 1977년에 피츠버그에 있는 카네기 인스티튜트 미술관에서 열렸던 피에르 알레친스키의 회고전 작품들이다. 해링은 이 전시로 자신의 예술 세계에 대한 확신을 갖게 되었다. 이후부터 상당한 크기의 틀을 사용하며 새로운 그래픽 기술을 실험했다. 그 결과 꼭 1년 만인 1978년에 피츠버그 미술공예센터에서 소규모의 드로잉과 회화 전시를 성공적으로 열 수 있었다(11쪽). 해링은 처음부터 작품과 소통하는 관람자에게 중요한 역할을 부여했다. "나는 종국의 의미가 제시되지 않은 작품에 대해 가능한 한 많은 개인이 다양하고 많은 아이디어로, 탐험하고 경험하는 미술에 흥미가 있다. 관람자는 작품의 리얼리티, 의미, 개념

을 창조한다. 나는 아이디어들을 종합하는 중개자에 불과하다." 피츠버그의 지리적 제한과 창조와 관련된 환경의 한계 때문에 해링은 가족을 떠날 결심을 했다. 그는 새로운 도전과 자신과 같은 유형의 예술가들을 찾아 뉴욕으로 이주했다. 또한 같은 시기에 자신의 동성애적 취향을 더욱 자각하게 되었고 이를 공공연하게 인징했다.

해링은 뉴욕에 도착해 시각예술학교(SVA)에 등록하고 드로잉, 회화, 조각, 미술사 수업을 들었다. 그는 학생으로서 비디오 아트, 설치, 윌리엄 버로스와 브라이언 기신의 기법과 제니 홀저의 〈진부한 문구〉에서 영감을 받은 콜라주를 발전시키면서 실험의 단계를 넓혔다. 또한 언어에 대한 관심과 더불어 드로잉에 대한 열정도 커졌다. 이 시기부터 제작된 해링의 초기 작품에서는 선에 대한 특별한 애정이 이미 보이기 시작했다. 이 선은 상형문자 같은 상징이 되거나 단순한 기하학적 구조 형태안에 존재하는 것이다(12쪽). 해링의 스승들은 대부분 제자의 엄청난 창조적 충동과 함께 뚜렷한 목표, 확고한 접근 방식을 파악하고 있었다. 해링은 시각예술학교에서 예술에 대한 열정과 에너지를 공유하는 동료들을 만날 수 있었다. 케니 스카프도 그런 친구 중 하나로 해링과 함께 생활했다. 그는 해링에게 장 미셸 바스키아를 소개시켜

무제
Untitled
1974년, 종이에 펠트펜, 41×69cm
뉴욕, 키스 해링 재단

무제
Untitled
1978년, 종이에 먹물, 51×66cm
뉴욕, 키스 해링 재단

무제
Untitled
1979년, 종이에 초크, 136×185cm
개인 소장

주었는데, 해링은 이전부터 바스키아의 태그에 관심을 보여왔었다. 해링은 자신의 느낌과 생각을 모두 작품에 쏟으면서 쉬지 않고 작업을 해나갔다. 낮에는 수업에 참석하거나 가까운 미술관을 관람하고 밤에는 바(bar)나 클럽, 또는 동성애자들이 자주 가는 장소에 방문하면서 지냈다.

성 주제를 강조한 드로잉은 해링의 예술과 삶이 얼마나 밀접한지를 보여준다. 학생이었던 1979년에 제작해 케니 스카프에 헌정한 작품(15쪽 위)은 그래프지에 그린 것으로 화면의 오른쪽은 수많은 동일한 상징들로 뒤덮여 있다. 이 상징을 자세히 살펴보면 세 개의 아치로 이루어진 남성의 성기로서 귀두 부분이 빨간 색연필로 강조되었음을 알 수 있다. 상징들은 종이의 가장자리 선에 맞추어져 서로 겹치거나 닿지 않게 나란히 배열되었다. 같은 해 해링은 같은 주제를 한 번 더 다루었다. 이번에는 검은 종이에 그린 대형 작품으로, 하얀색 초크로 세밀하게 그린 작은 남성 성기들은 압축된 평면성으로 장식 문양처럼 보인다(14쪽).

예술과 함께, 1980년대의 클럽문화는 많은 예술가들이 공유했던 또 다른 형태의 에너지였다. 머드 클럽, 클럽 57, 파라다이스 개러지 디스코텍 등은 예술가가 어느 정도 사회적인 명성을 누릴 수 있는 일종의 대안장소였다. 이곳에서는 음악 공연뿐

아니라 전시회, 낭독회, 퍼포먼스 등이 열렸는데, 해링도 참여했다. 이런 클럽들은 미술가와 음악가, 배우들에게 인기 있는 회합 장소였다. 많은 이들이 이와 같은 방식으로 자신의 경력을 시작했다. 해링은 머지않아 뉴욕의 대안예술과 클럽문화의 고정인사가 되었다. 그는 클럽 57에서 가장 자주 볼 수 있는 인물이었다. 폴리시 교회 지하에 있던 이 '비좁은 공간'은 해링을 중심으로 한 무리들에게 장악되었다. 여기서 해링은 여러 해 동안 1일 전시회를 기획하는 등 적극적인 전시 기획자로 활동했다. 1980년에 해링은 자신의 활동에 목적을 부여하려는 열망을 갖고 더 많은 대중을 위한 작품을 처음으로 제작했다. 첫 번째 시도는 주변의 이웃으로 한정되었는데, 젊은 예술가들이 즐겨 찾던 이스트빌리지가 그 장소였다. 그는 스텐실을 이용해 웨스트빌리지와 이스트빌리지의 경계를 이루는 보도와 벽 위에 '복제는 가라'는 단어를 스프레이로 그렸다(15쪽 아래). 이것은 해링의 의견에 따라, 새로 이사 온 벼락부자들을 위협해서 쫓아낼 목적으로 제작한 것이다. 그곳의 동성애 여피들에게서 주로 보이는 동일한 외향, 즉 콧수염, 거대한 근육, 뒷주머니의 색으로 표시된 큰 손수건 때문에 그의 눈에 그들은 복제로 보였다. "우리는 이스트빌리지가 다른 종류의 공동체라고 느꼈다. 그곳이 웨스트빌리지처럼 깨끗하게 단장되는 것을 바라지 않았다. 웨스트빌리지에도 동성애자들이 많지만 그들은 우리의 동성애 유형과는 완전히 달랐다."

또 다른 유명한 캠페인을 위해서, 해링은 마치 '뉴욕 포스트' 1면에 실린 머리기사처럼 보이는 (그리고 의도적으로 그렇게 만든) 표제를 사진복사한 작품을 제작했다(15쪽 맨 위). 해링은 기존의 표제를 새롭게 편집해 '경찰 영웅에게 살해당한 레이건', '풀려난 인질을 대신해 죽은 교황', '교황의 집회에서 달아난 폭도들'과 같이 매우 도발적

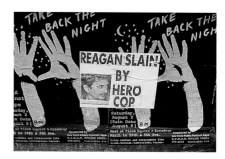

맨 위
경찰 영웅에게 살해당한 레이건
Reagan Slain by Hero Cop
1980년, 신문 콜라주, 사진 복사, 22×28cm
뉴욕, 키스 해링 재단

'뉴욕 포스트'에 대서특필된 표제의 순서를 바꾸어 콜라주함. 원본을 사용함. 해링이 뉴욕 시의 빌딩과 건축 부지에 붙임.

위
무제
Untitled
1979년, 종이에 흑연, 24×33cm
뉴욕, 케니 샤프 컬렉션

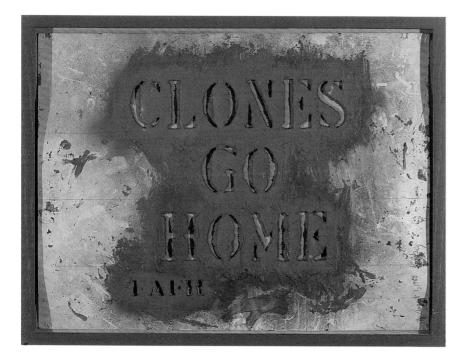

복제는 가라
Clones Go Home
1980년, 종이 스텐실에 분말 물감과 흑연, 51×66cm
뉴욕, 키스 해링 재단

거리 예술 캠페인 〈복제는 가라〉는 해링이 스프레이 물감을 사용한 드문 경우 중 하나이다.

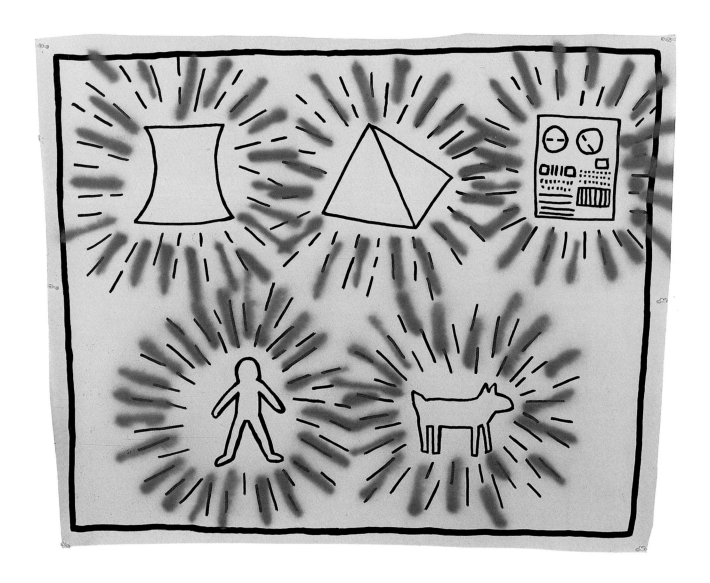

무제
Untitled
1980년, 종이에 아크릴과 스프레이 물감, 먹물,
113×138cm
뉴욕, 키스 해링 재단

17쪽: 위에서 아래로
패션 모다가 기획한 뉴욕 뉴 미술관의 대규모 전시를
위한 드로잉, 1980년

포스터 마분지에 먹물, 122×233cm
그리스, 아테네, 다키스 조애누 패밀리 컬렉션

포스터 마분지에 먹물, 122×230cm
개인 소장

포스터 마분지에 먹물, 122×228cm
개인 소장

인 문구들을 만들었다. 이스트빌리지 곳곳에 붙여진 이 문자 콜라주는 상당한 주목
을 끌었고, 적지 않은 혼란을 야기했다.

한동안 여러 매체들을 사용해 작업을 했던 해링은 또다시 드로잉, 그리고 더 영
구적인 종이 작품의 제작에 대해 필요성을 느꼈다. 그래서 그는 1980년 여름에 우선
드로잉에 관심을 집중했다. 해링은 종이 두루마리와 먹물을 이용해, 그의 전 작품에
서 공통적으로 나타나는 양식적 특징을 갖춘 첫 번째 드로잉 연작을 제작했다.

이런 초기 드로잉 가운데 하나는 교육용 포스터처럼 삶의 중요한 요소들을 보여
주고 있다(16쪽). 관람자는 그림문자로 축약된 원자로, 피라미드, 컴퓨터를 볼 수 있
다. 이러한 상징들은 현재, 과거, 미래를 나타낸다. 아랫부분에는 사람과 동물이 구
분되어 있는데, 여기서 동물은 개로 상징되었다. 스프레이 물감으로 강조한 빛나는
후광은 각각의 상징을 둘러싸고 있다. 해링은 이 작품을 '빛을 내는 에너지'라고 소
개했다. 이 작품의 정확한 기원과 목표는 다음 시기의 드로잉에서 더욱 잘 드러난다
(17쪽). 사람과 사물을 싣고서 특별한 힘으로 궤도를 도는 UFO는 에너지 광선을 방
사하고 있다. 첫 번째 드로잉에서 UFO의 광선이 임신한 여자를 내리쬐어 생명을 탄

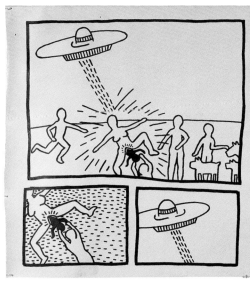
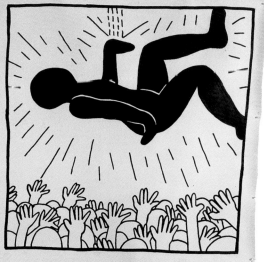
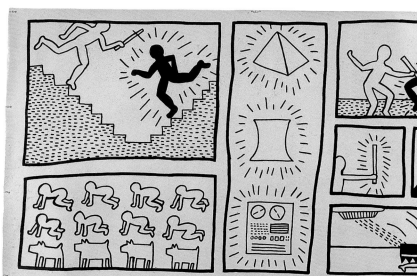
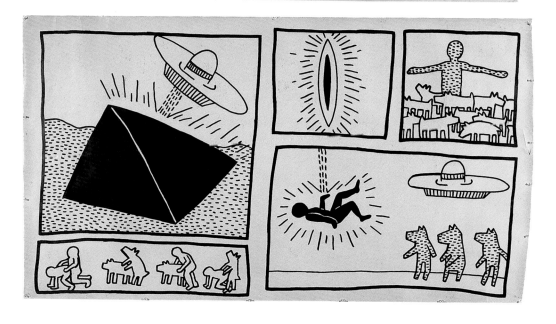

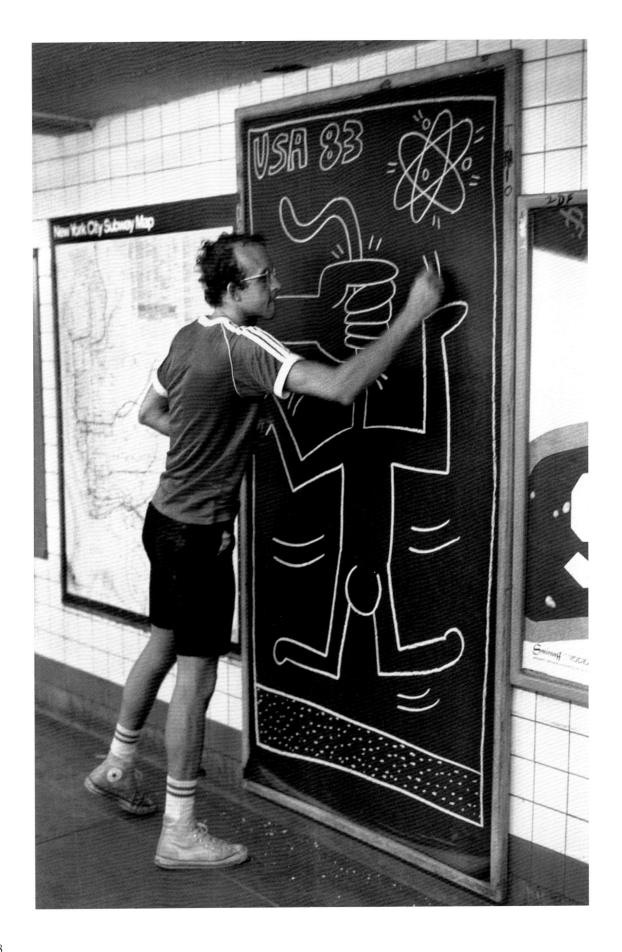

생시키고 있으며, 흥분한 군중들이 빛을 내는 아기를 받아들고 있다. 광선에 닿은 것들은 모두 빛을 내며, 그 빛은 후광의 형태로 묘사된다. 각각의 드로잉은 구별된 화면으로 다시 세분화되는데, 각 화면은 통합되어 하나의 이야기를 이룬다. 비행접시 모티프를 다룬 이 이야기는 돌아다니는 인물, 아기, 개, 그리고 사람과 동물 사이의 성행위에 대해서 말하고 있다. 그러나 동시에, 광선의 힘의 오용과 그에 대한 즉각적인 내가와 처벌에 대해서도 말하고 있다. 빛을 내는 후광은 긍정적인 특성과 함께 특별한 힘과 에너지로 해석되며, 방사능 같은 물질과는 혼동되지 않는다. 해링에게 이런 이미지의 발전을 순전히 우연적인 것이었다. "결국 이것이 어떻게 그렇게 되었는지 모르겠다. 그 과정은 의식적인 것이 아니었다. 그러나 이런 초기 이미지들이 생긴 이후에 모든 것이 앞뒤가 맞게 되었고, 그 밖의 모든 것이 이해되었다. 곧바로 나는 이 작품들을 클럽 57에서 전시하기로 결정했다. 결국 이 전시는 하룻밤의 전시가 되었다." 관람자는 처음에는 다소 서투르게 보이는 화면의 요소들 중에서, 키스 해링의 이름을 들으면 항상 떠오르는 상징적 언어의 시작을 알아보았다. 그의 작품에 등장하는 언어는 비언어적 상징을 통한 구체적인 시각적 소통으로 구성되었다. 해링의 관점에서 추상작품은 세상을 향해 아무런 말도 하지 않는 것이었다. 그는 그러한 추상미술에 맞서기 위해 자신의 견해를 작품에서 의식적으로 구하려고 노력했다. 그는 무엇보다도 소통의 문제에 더 많은 관심을 갖고 있었다.

　　대안적인 하위문화에 깊이 뿌리를 내리고 이전부터 뉴욕의 예술 공간과 접촉했던 해링은 1980년 가을에 시각예술학교의 겨울학기를 등록하지 않기로 마음먹었다. 그곳에서는 더 이상 배울 것이 없다고 판단했기 때문이다. 해링은 이런 결심으로 대학의 학위를 자발적으로 거부했는데, 이 학위는 그의 사후인 2000년에 수여되었다. 그는 또다시 평범하지 않은 직업으로 생계를 꾸려갔으며, 계속해서 클럽 57과 머드

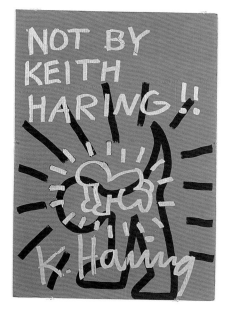

해링의 작품이 아님
Not by Keith Haring
제작 연도 미상, 검은 잉크와 은색 펠트펜, 102×74cm
뉴욕, 키스 해링 재단

바스키아와 해링의 태그들, 1981년경

해링의 기는 아기는 낙서 태그로 발전했다. 3개의 꼭짓점이 있는 왕관은 장 미셸 바스키아의 태그다.

18쪽

뉴욕 지하철에서 키스 해링, 1983년

클럽에서 많은 그룹 전시회를 기획했다. 해링은 웨스트베스 페인터 스페이스, 클럽 57, 할 브롬 갤러리, P.S. 122에서 전시회를 열었다. 그의 전시회에서는 공간을 많이 차지하는 설치 작품들이 주를 이루었는데, P.S. 122에서 전시했던 작품에 대한 비평이 처음으로 '소호 위클리 뉴스'에 실렸다.

1980년 겨울에 해링은 다시 거리로 나섰다. 그는 전통적인 미술 기관으로부터는 이렇다 할 동기부여를 받지 못했기 때문에, 예술 활동을 위해 다시 한번 도시 환경을 선택했다. 해링은 마커펜만을 이용해 광고 포스터를 바꾸기 시작했고, 낙서화가들과 같은 방식으로 그의 고유한 태그를 작품에 남겼다. 이 태그들은 화가의 서명을 연상시키는 약어를 포함함으로써 작가의 정체성을 확인했다. 피츠버그에서 온 젊은 청년 해링은 뉴욕의 거리에서 낙서미술을 처음 보고는 곧바로 매료되었다. 그는 스프레이 물감을 다루는 예술가들의 뛰어난 재능을 찬미했고, 대중 속에서 모든 예술과 상업의 경계를 넘어 모든 이에게 시각적으로 제시되는 이 불법 행위에 공감했다. 해링은 자신의 전형적인 도상 언어를 통해 기존의 태그들에 반응했다. 그는 먼저 자신의 서명으로 동물 형상을 선택했는데, 이는 점점 주둥이가 모난 개의 모습을 닮아갔다. 또한 기는 아기의 전형에서 발전된, 네 발로 기는 사람의 형태를 디자인했다. "'아기'가 나의 로고나 서명이 된 이유는 인간 존재의 가장 순수하고 가장 긍정적인 경험이 바로 아기이기 때문이다." 가끔은 연작에서 그려지기도 하고 병렬되기도 하며 때에 따라 다른 의미와 함께 다양하게 혼합되면서, 해링의 태그는 낙서화가들이 태그를 남겼던 바로 그 장소에 남겨졌다(19쪽 아래). 해링은 그런 장소에 자신의 파편인 태그를 남김으로써 낙서화가들과 접촉해 그들에게서 인정받고자 했다.

"나의 모든 작품에는, 더욱 분명한 내용이 담겨 있다. 이 내용은 특별하거나 또는 보편적인, 사람들이 이해할 수 있는 아이디어를 전하는 것이다. 그러나 누구나 마음대로 해석할 수 있을 정도로 모호한 작품도 여럿 있다. 그것이 바로 지하철 드로잉을 강하게 만드는 기본요소 중 하나다. 그 작품들은 의미하는 바를 정확하게 당신에게 말하지 않는다."
—키스 해링, 1990년

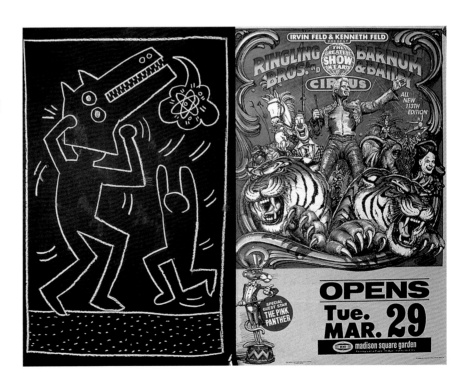

서커스 포스터와 나란히 붙어 있는
지하철 드로잉, 1983년
종이에 초크

해링은 자신의 메시지를 전달하기 위해 뉴욕 지하철역의 비어 있는 광고 공간을 이용했는데, 옆의 광고와 연관된 내용을 자주 다뤘다.

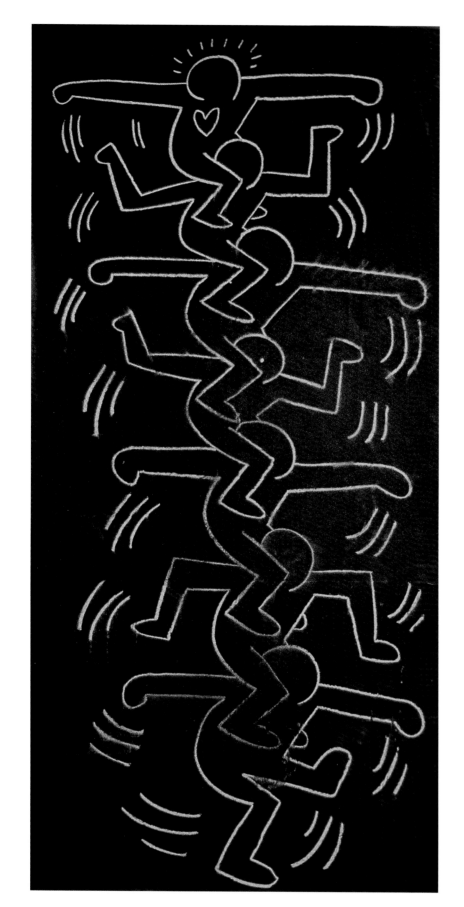

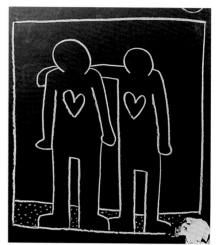

지하철 드로잉, 1985년
종이에 초크

"거리에서 나는 예술과는 전혀 상관없지만
미학적 측면에서 흥미를 주는 사물들을 본다.
그래서 내게는 그것들이 예술이 된다. 색칠한
트럭이나 색칠한 오래되고 낡은 광고판,
그리고 그 밖의 다른 것들을 본다. 이런 거리의
사물들은 내게 정보와 영감, 일종의 시각적인
무엇을 제공한다. 어떤 것이 당신의
머릿속에서 갑자기 이해된다."
—키스 해링, 1988년

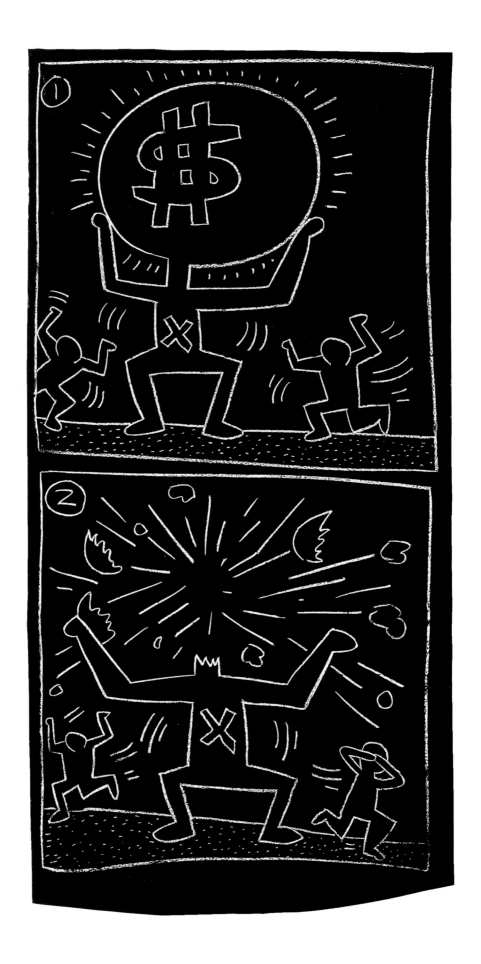

해링이 뉴욕의 낙서미술에 진정으로 속했던 적은 없지만, 그는 오늘날까지도 뉴욕 낙서미술의 신화와 관련되어 언급된다. 그는 스프레이 물감으로 작업하는 대신, 낙서가 지니는 소통의 힘을 작품에서 실현하고자 했다. 해링은 자신의 목표에 도달할 수 있는 접근 방식을 개발했다. 다시 말해 미술과 문화에 대한 선통석인 접근 방식의 폭을 넓히고자 한 것이다. 시간이 지남에 따라, 그는 자신이 지닌 독창성의 잠재력을 인식하기 시작해 이를 더욱 강화시켰다. 거리 풍경은 빠르게 그의 도상에 포함되었고, 모방자들이 생겨나기 시작했다. 해링은 자신의 작품을 표절한 그림을 수정하는 유머 감각을 보여주기도 했다(19쪽 위).

같은 시기인 1980년 6월에 해링은 '타임스 스퀘어 쇼'에 초청되어 참여했다. 이 쇼는 모든 '언더그라운드 예술'이 총망라된 첫 번째 전시로서 낙서미술도 포함되었다. 기존의 미술 그룹의 구성원들도 이 기획에 주목했다. 텅 빈 빌딩 안에서 수천 명의 미술가들이 다양한 방식과 개념이 혼합된 작품들을 전시했다. 그중에는 케니 스카프와 장 미셸 바스키아도 있었다. 해링은 다른 작가의 작품과 직접적인 비교가 가능한 공간에서 처음으로 자신의 작품을 전시하게 된 것이다. 또한 이 전시는 리 퀴

22쪽
무제
Untitled
1984년, 종이에 초크, 203×107cm
개인 소장

24–25쪽
뉴욕, 토니 샤프라지 갤러리에서 열린 '키스 해링'
전시, 1982년 10월

무제
Untitled
1985년, 마분지에 붙인 종이에 초크, 117×153cm
뉴욕, 키스 해링 재단

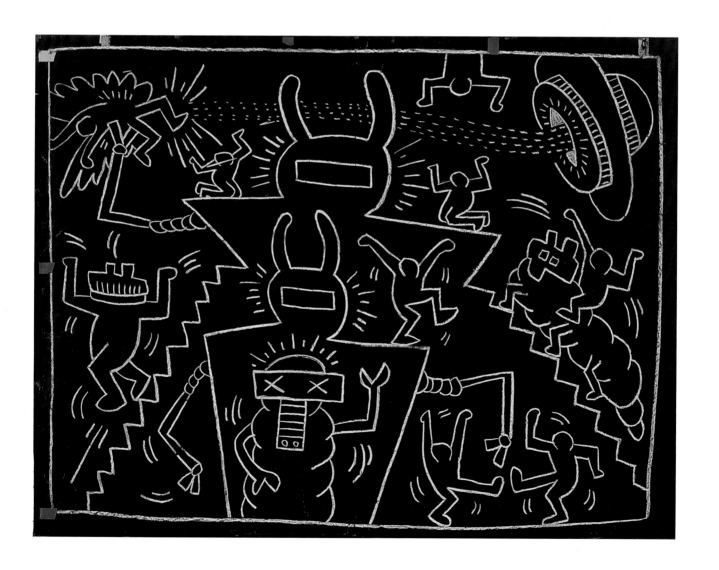

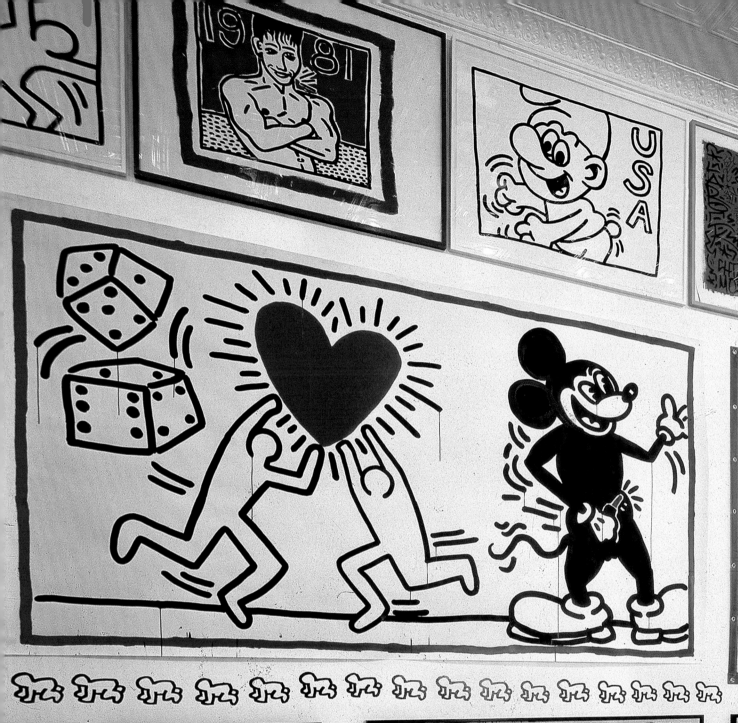

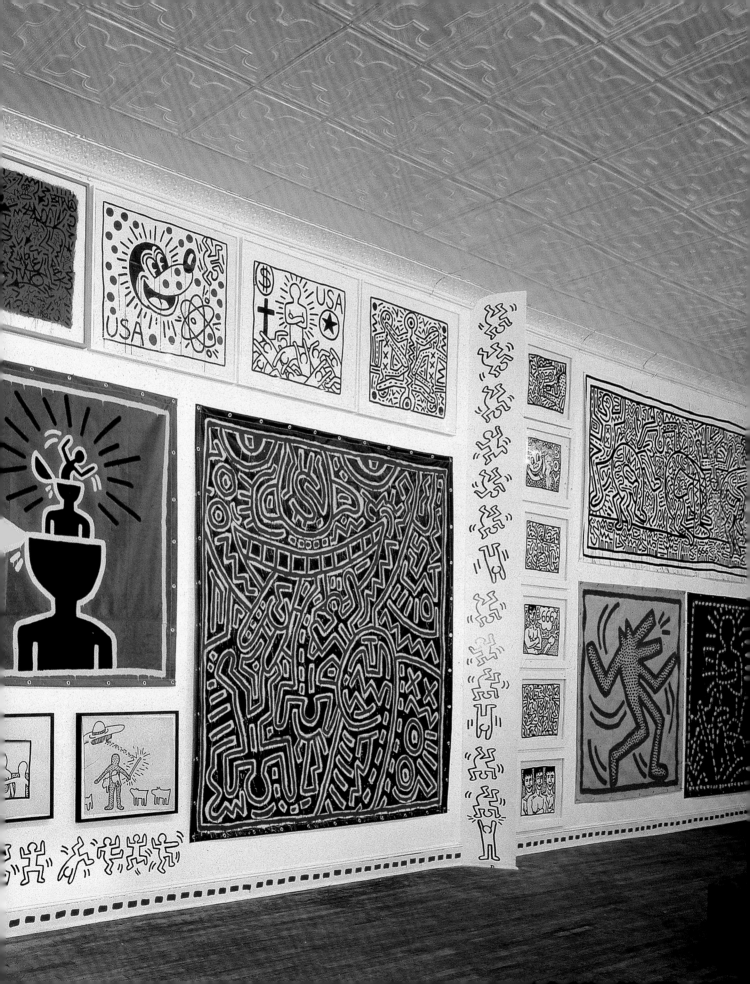

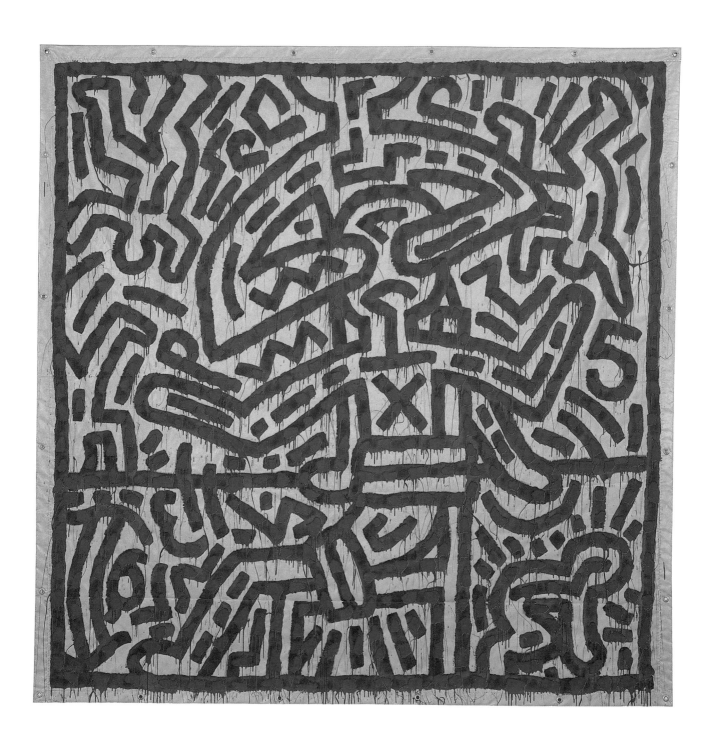

넌스, 패브 파이브 프레디, 푸투라 2000 등의 동시대 유명한 낙서화가들을 만날 수 있는 기회도 되었다. 이를 계기로 해링은 그들과 진정한 우정을 나누게 되었고, 친구들과 함께 수차례 예술 기획을 했다. 이 시기 그의 손에는 항상 검은 마커펜이 들려 있다. 낙서미술에 대한 해링의 열정은 1981년 봄에 머드 클럽에서 관련 전시를 기획하기에 이르렀다. 이 전시는 굉장한 성공을 거두었다.

다음 해 대중과 함께 하는 또 다른 형태의 미술을 위해서 해링은 우연하게, 그러나 아마도 고의적으로, 뉴욕의 지하철을 전시 장소로 택했다. 직관과 호기심으로 자연스레 생긴 해링의 관심은 지하철역의 검은 종이로 덮여 있는 빈 광고판으로 옮겨 갔다. 해링은 자신의 전기 작가인 존 그루언에게 그 광고판을 발견한 순간에 대해, 그 방식을 먼저 언급하며 자세히 설명했다. "저는 어디서든 검은 광고판을 볼 때면, 제가 발견한 것이 무엇인지를 깨닫게 됩니다. 갑자기 모든 것이 앞뒤가 맞게 되지요. 지난 2년 동안 뉴욕에서 보아온 모든 것들을 완전히 이해할 수 있게 됩니다. 바로 그 순간에 저는 낙서화가들과 경쟁하지 않고 그들의 작업에 참여하는 방식을 알아낸 겁니다. 저는 전철 위에 그리고 싶지는 않습니다. 사실, 위험의 요소가 있기는 합니다. 광고판에 그린 드로잉 때문에 경찰에게 체포될 확률이 높은 편입니다." 실제로 해링은 현행범으로 경찰에 자주 붙잡혔다. 활발히 활동했던 기간에는 1000통이 넘는 위반카드를 받았고, 어떤 때는 체포되어 경찰서로 연행되기도 했다.

해링은 이제 마커펜 대신 초크로 작업하기 시작했다. 초크는 매우 섬세하지만 연속적으로 빠르게 작업할 수 있었기 때문이다. "부드러운 검은 종이에 초크로 선을 긋는 것은 완전히 새로운 경험이었다. 그것은 계속 이어지는 선이다. 초크를 사용한다면, 무엇을 그리든 붓에 물감을 바르기 위해 그리는 것을 멈출 필요가 없다. 그것은 연속적인 선, 그래픽적으로 매우 강한 선이다. 그리고 시간의 한계 속에서 작업하는 것이기 때문에 가능한 빨리 작업해야 하고 수정할 수 없다. 말하자면 실수는 있을 수 없다는 것이다." 지하철은 해링의 표현대로 그의 '실험실'이었다. 그곳에서 그는 분명한 선과 관련된 실험과 변형을 많이 했다(18-23쪽). 작업 순서는 항상 동일했다. 먼저 뼈대를 그리고 나서 몇 개의 선만으로 스케치했으며, 결코 서명을 남기지 않았다. 이런 식으로 UFO와 관련된 주제, 해링의 개, 변형된 윤곽선 인물 등 간단하면서 이해하기 쉬운 모티프 연작을 발전시켰다. 이전의 연속 만화 같은 짧은 그림이나 지하철역 여기저기에 그렸던 이야기들의 구성과 달리, 이 드로잉들은 독립적으로 완결되었다. 흥미로운 점 하나는 해링의 지하철 드로잉이 그 취약성에도 불구하고, 아니 오히려 그 취약성 때문에 손상되거나 낙서로 더럽혀지지 않았다는 것이다. 해링은 비어 있는 공간 틀에 적합하도록 모티프를 수정했다. 예를 들면, 수직으로 긴 틀 안에 일곱 명의 인물을 각각의 어깨 위에 앉아 있는 모습으로 배열해서 탑을 이루게 했는데, 인물들은 번갈아가며 팔을 펴거나 구부리고 있다(21쪽 왼쪽). 이 인간 피라미드 모티프는 일렉트릭 부기 춤에서 영감을 얻은 것이다. 초크 드로잉에서 인물들의 자세는 과장되고 절묘한 비례를 이루며 거의 모서리에 닿을 듯 강조되었다. 하지만 또 다른 드로잉에서는 평온함이 전해진다(21쪽 오른쪽). 한 명이 다른 한 명의 어깨를 감싸고 있는 두 인물은 단순한 몸짓으로 우정과 믿음, 애정을 나타내고 있다. 가슴에 보이는 하트 모양은 인물들 사이의 사랑을 강조한다.

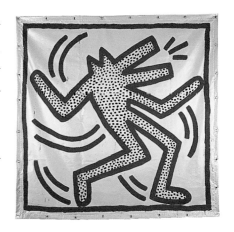

무제
Untitled
1982년, 비닐 방수포에 비닐 잉크, 213×213cm
호주, 시드니, 현대미술관

26쪽
무제
Untitled
1982년, 비닐 방수포에 비닐 잉크, 274×277cm
개인 소장

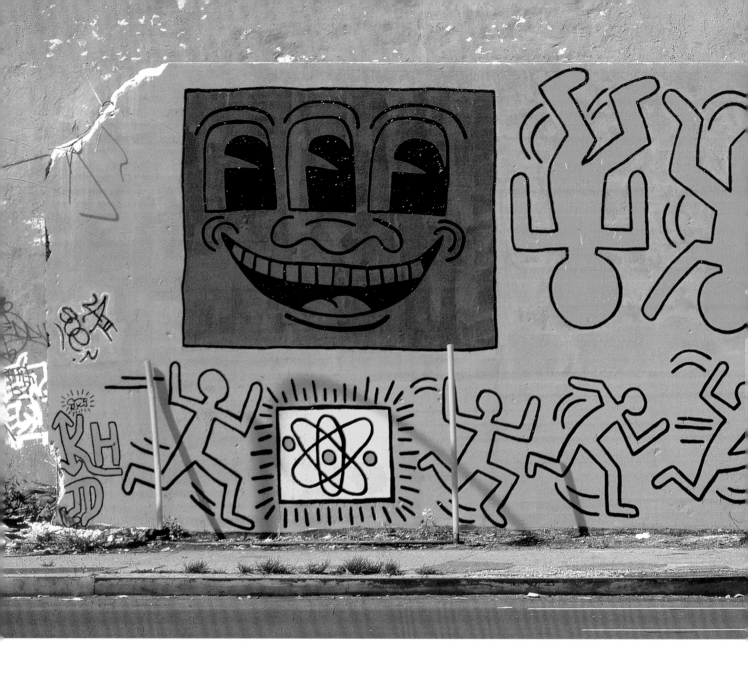

　　대중에게 학습 과정을 제시하듯, 해링은 작품 속 인물들을 간단한 이해의 원칙에 따라 단계적으로 소개했다. 작품의 회화 구조는 뛰거나 말을 타고 지나쳐가는 대중이 단순한 모티프를 단번에 파악할 수 있도록 계획되었다. 키스 해링은 새로운 것에서조차도 지속적으로 반복되는 기호들의 축적을 그리거나, 그것의 조합을 최소한의 범위에서 변화시켰다. 그는 기호들을 배열 방식에 따라 의미가 달라지는 기본 단위로 보았다. 이 섬세한 드로잉들은 거대한 광고 포스터 사이에서 그 흐름을 중단시켰지만, 상업적 목적의 메시지는 담고 있지 않았다. 때때로 해링은 광고와 밀접한 내용을 암시적으로 다루었다. 이런 혼란은 더 큰 관심을 불러일으키기도 했다. 가령 해링은 사자 가면의 형태를 통해 포스터의 포효하는 사자 모티프를 논평했다(20쪽).

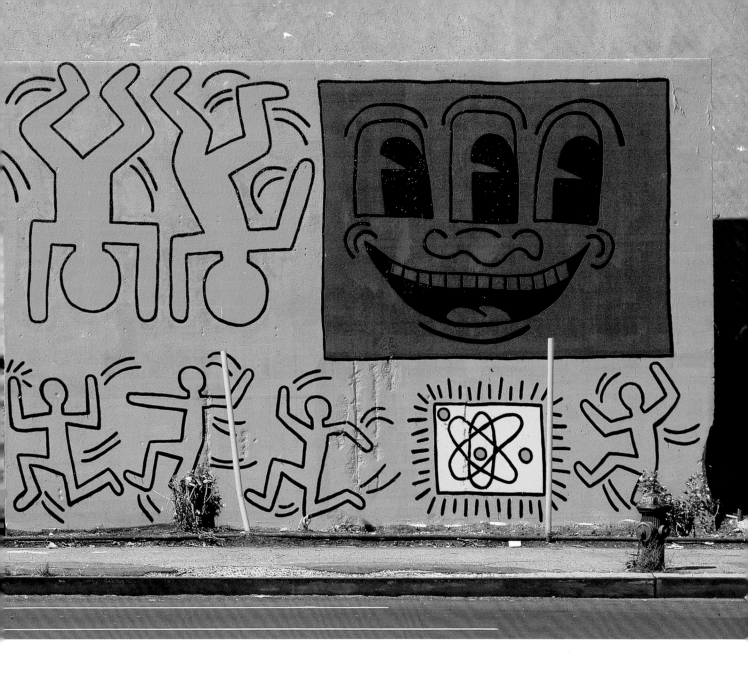

하지만 지하철 드로잉을 단순히 오락적 차원이나 빈 공간을 메우는 장식적 장치로 간주하는 것은 본래의 의도를 오해한 것이다. 월트 디즈니와는 달리, 해링의 인물과 주제는 단순한 표피가 아니라 특별한 메시지를 담고 있다. 따라서 연속하는 두 작품에서, 해링은 몇 개의 선만을 사용해 돈에 대한 꿈을 표현할 수 있었다(22쪽). 흥분한 인물들로 재현된 초기의 즐거움은 탐욕의 기괴한 모습으로 변형되어 있으며, 다음 작품에서는 그 결말이 결코 행복이 아님을 표현하고 있다. 처음의 흥분은 두려움과 공포로 바뀌었다. 1985년에 제작한 드로잉에서는 비교적 많은 내용을 다루었다(23쪽). 뿔 달린 로봇과 괴물 같은 존재가 화면 전체의 상황을 지배하며, 반대로 인간은 유순하고 복종적이다. 천사는 악마의 손아귀에 붙잡혀 있지만 UFO에서 나오는 구원의 광선은 악마를 통과만 하고 있을 뿐이다.

뉴욕, 휴스턴 스트리트에 있는 해링의 벽화, 1982년

해링에게 벽화 작업은 대중과 소통하는 또 다른 방법이었다. 뉴욕에서 처음 그리기 시작한 벽화는 곧이어 전 세계 곳곳에서 제작되었다.

31쪽
키스 해링과 LA II
무제
Untitled
1983년, 유리섬유로 만든 흉상에 형광 에나멜 물감과
펠트펜, 86×42×33cm
이탈리아, 나폴리, 리아 루마 컬렉션

해링은 젊은 낙서화가 에인절 오르티즈의 고상한 태그
(LA II)를 높이 평가했으며, 그와 공동 작업으로 많은
3차원 작품을 제작했다.

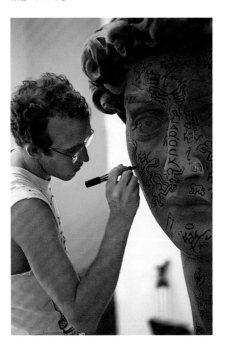

미켈란젤로의 〈다윗〉 흉상 복제품에 그림을 그리고
있는 키스 해링

키스 해링은 타고난 총명함으로 더 이상 설명이 필요 없는 단순한 진실을 전달
했다. 선으로 묘사된 단순하고 상징적인 인물들은 수백만의 대중과 이야기를 나누
었다. 행인들의 단순한 관심과 그들과 작품에 대해 나눈 많은 대화는 해링에게 외부
세계와 자신을 이어주는 진정한 연결고리가 되었다. 그는 사람들의 질문에 대한 응
답으로 자신의 태그가 그려진 뱃지를 호기심 많은 이들에게 무료로 나눠주었다(32쪽
위). 지하철 드로잉은 다음의 광고 캠페인이 시작되면 중단해야 했기 때문에 일시적
으로 계획된 거였다. 하지만 키스 해링의 점점 높아가던 명성 덕택에 그의 예술에 대
한 관심은 폭발적으로 급증했으며, 대부분의 드로잉들은 얼마 지나지 않아 행인들
에 의해 뜯어져 거래되었다.

자신의 첫 드로잉들이 뉴욕의 지하철망을 뒤덮었던 직후, 해링은 작품 판매로
인한 첫 이익을 얻었다. 그러나 시간이 지남에 따라 그는 자신이 화상으로 활동할 수
는 없음을 깨달았다. 수집가들의 잦은 방문으로 작업에 몰두할 수 있는 시간을 빼앗
겼기 때문이다. 적당한 화랑을 찾는 것이 기정사실화 되었다. 화랑을 운영하고 있던
토니 샤프라지가 1982년에 해링의 뉴욕 화상이 되었다. 해링은 2년 전에 그의 보조
원으로 약간의 수입을 올린 적이 있었다. 둘이 함께 1982년 10월에 열 계획인 해링
의 첫 번째 대규모 개인전을 기획했다. 여태까지 드로잉에만 집중했던 해링은 처음
으로 대형 회화 작품을 전시하고 싶어했다. 전시 준비를 하면서 그가 발견한 비닐 방
수포는 그림의 이상적인 화면이 되었다. 공업용으로 생산된 보호용 천은 해링이 원
하는 어떤 사이즈도 가능했으며 또한 반짝거리는 색의 표현도 가능했다. 방수포는
모서리에 있는 규칙적 간격의 구멍으로 벽에 걸기 쉬웠고 운반도 용이했다. 해링은
제작이 빠르고 잉크 방울이 거의 떨어지지 않는 특별한 비닐 실크스크린 잉크를 사
용해 방수포에 작업했다. 그가 처음에 이런 화면을 택했던 것이 기술적이거나 미학
적인 이유 때문만은 아니다. "나와 토니는 1982년 10월에 토니의 새로운 화랑에서 내
첫 개인전을 열기로 결정했다. 이 전시는 놀라운 사건이 되었다. 나는 드로잉 작품
만을 제작해왔다. 그러나 이 기간 동안 이 전시를 위해, 여태까지 그리지 않으려고
홀로 저항해왔던 대형 회화 작품을 그리고 싶어졌다. 저항했던 이유는 바로 캔버스
를 혐오했기 때문이다. 나는 항상 캔버스가 나를 방해한다고 느꼈다. 캔버스는 손대
기 전에 이미 얼마간의 가치가 있는 것으로 보였기 때문이다. 종이에 작업할 때처럼
자유로움을 느낄 수 없었다. 종이는 소박하고, 완전하게 이용 가능하며, 비싸지 않
다. 캔버스는 내게 이 모든 역사적인 일을 의미했다. 그리고 단지 나는 심리적으로
캔버스로부터 차단되었다."

첫 번째 전시도록이 만들어진 이 전시를 위해, 키스 해링은 본래의 장소에서 제
작되는 작품의 원칙을 따랐다. 그는 비닐에 그린 드로잉과 작품들의 배열과 함께, 또
한 화랑의 벽면을 전면균질 개념에 따라 자신의 전형적인 인물과 선적 요소로 덮었
다(24-25쪽). 해링은 뛰거나 춤추는 인물이 그려진 띠 모양의 부분과 기는 아기, 미키
마우스와 스머프 드로잉 사이에 비닐 그림들을 걸었다. 이 작품들의 모티프는 지하
철 드로잉에서 발전한 것이다. 작품들은 놀라울 정도로 단순하고 그래픽적인 구조
를 지녔으며 이해하기 쉬운 주제에 다시 한 번 초점이 맞추어졌다. 광선의 후광에 둘
러싸여 포용하고 있는 두 인물과 춤추는 개의 모티프 등이 이에 해당한다(27쪽 위). 회

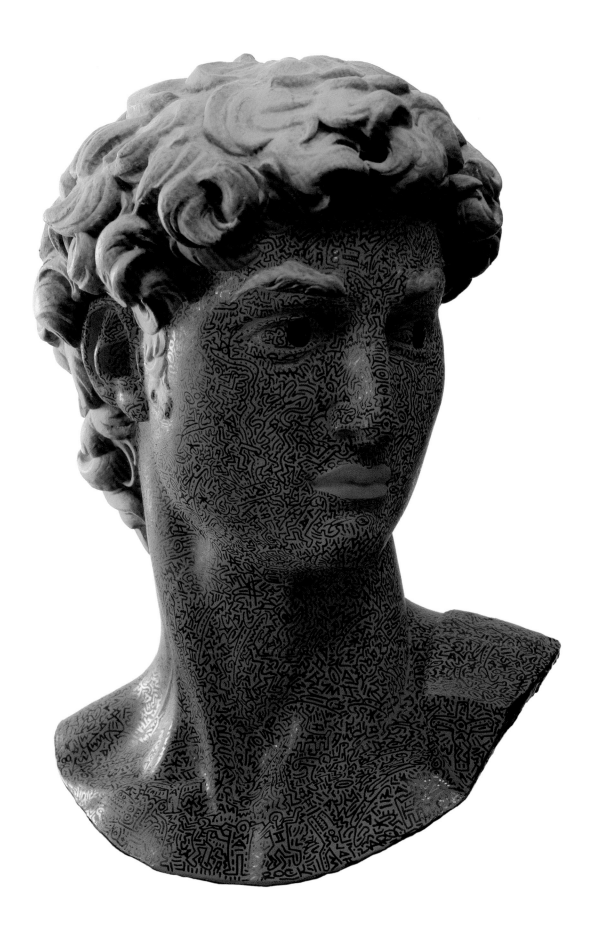

해링의 '빛을 내는 아기' 배지

화 작품들도 그의 드로잉 작품과 동일한 진행 순서에 따라 제작되었다. 해링은 처음에 그림을 위한 틀을 그리고 나서, 같은 폭의 붓질 몇 번만으로 구체적 내용을 스케치했다. 지하철 드로잉이 검은색과 흰색의 대비를 강조했다면, 비닐 방수포는 다양한 색의 사용이 가능했다. 그럼에도 불구하고 해링은 외곽선과 색면을 구별할 수 있는 최소의 물감만으로 작업했다. 로이 리히텐슈타인, 로버트 라우션버그, 솔 르윗, 리처드 세라, 프랜시스코 클레멘테가 전시회 개막식에 참석했다. 이 전시회를 계기로 해링의 명성은 공식적이고 빠르게 알려지게 되었다.

곡예하는 개들이 통과할 수 있는 둥근 구멍이 복부에 있는, 이 비현실적인 인물은 특별한 사전을 암시한다(33쪽). 이 모티프는 해링이 지하철 드로잉에서 이미 사용한 바 있다. 그의 말에 따르면 1980년의 존 레넌 살해 사건을 나타낸 것이다. "이 사건은 도시 전체를 믿을 수 없이 큰 충격으로 몰아넣었다. 다음 날 아침 나는 배에 구멍이 뚫린 한 남자의 모습을 떠올리며 잠에서 깨어났다. 나는 항상 그 이미지에서 존 레넌의 죽음이 연상되었다." 다양하게 변화하는 인물, 아기, 개의 모습과 완전히 구별되는, 반복적으로 묘사되는 또 다른 형상이 있다. 그것은 바로 눈이 세 개 달린 웃고 있는 얼굴이다. 금속판에 에나멜로 그린 이 얼굴은 전시회에서 소개되었다(4쪽 아래). 만화처럼 활짝 웃고 있는 입과 큰 눈을 가진 형상은 처음에는 긍정적인 인상을 주지만, 어색한 3개의 눈 때문에 얼마간의 혐오감을 주게 된다. 해링이 1982년에 휴스턴 스트리트에 그린 벽화에서도 똑같은 기괴함을 볼 수 있다(28/29쪽). 그는 이 벽화에서 자외선에 노출되면 빛을 내는 형광 물감을 사용했다. 해링은 이 물감을 3차원적 사물에 기초한 조각 연작에도 사용했는데, 대부분 고전적인 흉상이나 기둥의 모작에 형광 물감을 밑칠한 것이다. 미켈란젤로의 다윗상 흉상 같은 사물 전체를 자신의 기호와 약어로 뒤덮었다(31쪽). 이런 많은 조각 작품은 14세의 낙서화가인 에인절 오르티즈와 공동 작업으로 제작되었다. 밤에 도시를 산책하던 해링은 에인절 오르티즈의 태그인 LA Ⅱ와 Roc에 주목했다. 그는 오르티즈의 태그에서 보이는 회화적 완전성에 매료되어 2개의 합동 작품을 제안했다. 다음 해 해링과 LA Ⅱ는 함께 많은 기획을 하고 합동 작품을 전시했다. 그들은 작품 표면의 대부분을 LA Ⅱ의 태그와 해링의 선적 요소, 추상적 기호들의 혼합으로 채웠다.

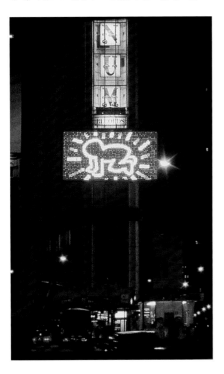

뉴욕, 타임스 스퀘어의 스펙태컬러 광고판, 1982년

인기의 꾸준한 증가에 따른 빠른 성공으로 전시 이후에 여러 사건들이 연달아 일어났다. 뉴욕의 공공예술자금의 후원으로, 뉴욕 타임스 스퀘어에 있는 대형 스펙태컬러 광고판에서 해링의 표상들로 이루어진 30초짜리 애니메이션이 한 달간 20분마다 한 번씩 상영되었다(32쪽 아래). 동시에, 유럽의 다양한 기관들에서 이 특이한 예술가에게 관심을 보이기 시작했다. 미국에서 예술적 성공을 거둔지 얼마 되지 않아, 해링은 유명 미술관을 포함해 대서양 건너에 알려졌으며 높은 평가를 받았다. 네덜란드 문화사무국의 초대로 로테르담을 여행하고, 암스테르담 시립미술관을 방문했다. 같은 해 가을, 독일 카셀에서 개최된 제7회 현대미술 연례전인 '다큐멘터'에 비닐 방수포에 그린 대형 작품 2점을 출품했다. 해링은 네덜란드, 벨기에, 독일, 영국, 일본, 이탈리아를 짧게 방문했다. 모든 여행지마다 그는 대중에게 인기가 있는 도시 경관에 자신의 기호를 남겼다. 단시간 내에 해링의 이름과 예술이 널리 알려졌다. 세계 곳곳에서 문의와 제의가 쇄도했으며, 그 결과 해링은 문젯거리들을 체계적으로

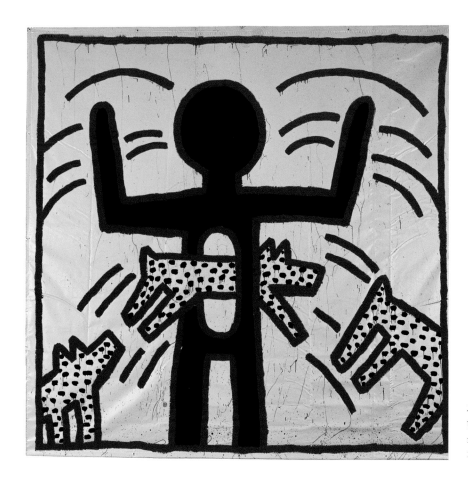

무제
Untitled
1982년, 비닐 방수포에 비닐 잉크, 366×366cm
개인 소장

관리하지 못하는 자신의 무능함을 깨닫게 되었다. 그는 자신의 비서인 줄리아 그루언에게 많은 책임을 전가하고 있음을 자각했다.

　사생활 역시 순조롭지 못했다. 성공적이지 못한 인간관계를 여러 차례 겪은 후에야 해링은 아프리카계 미국인 DJ 주안 두보즈를 만나게 되었다. 두보즈는 오랜 기간 해링의 연인이자 후원자였다. 1984년 봄 자신의 생일날, 해링은 꾸준한 성공을 친구와 함께 자축하고자 첫 번째 '삶의 파티'를 계획했다. 그는 파라다이스 개러지를 통째로 임대해 친구인 가수 마돈나에게 음악 공연을 부탁했고, 선물로 배포할 맞춤 티셔츠를 디자인했다. 해링의 전기 작가는 이 열광적인 파티에 3000명의 손님이 참석했었다고 전했다.

"1981년 할로윈 때 일이다. 나는 [애니나 노제이 갤러리] 외벽에 거대한 얼굴, 눈이 두 개인 커다란 얼굴을 그리려고 했다… 높은 곳에 한쪽 눈을 그리고 사다리를 내려와서야 눈이 얼굴 중앙에서 너무 멀리 떨어져 있다는 것을 깨달았다. 그러니 그다음에 내가 무엇을 했겠는가? 이미 한쪽 눈은 벽에 그려진 뒤라서 나는 그것을 다른 어떤 것으로 바꿔야만 했다. 그래서 나는 세 번째 눈을 하나 더 그렸고, 그러자 갑자기 심오한 그림이 되어버렸다. 나중에 이 형상을 다시 그렸을 때, 사람들은 이를 계획적인 작업이라고 추측했다. 이 작업을 반복하고 다른 방식으로 제작할수록 이 형상은 특별한 것으로 변했다. 이와 같은 일들이 지하철에서도 많이 일어났다."
—키스 해링, 1989년

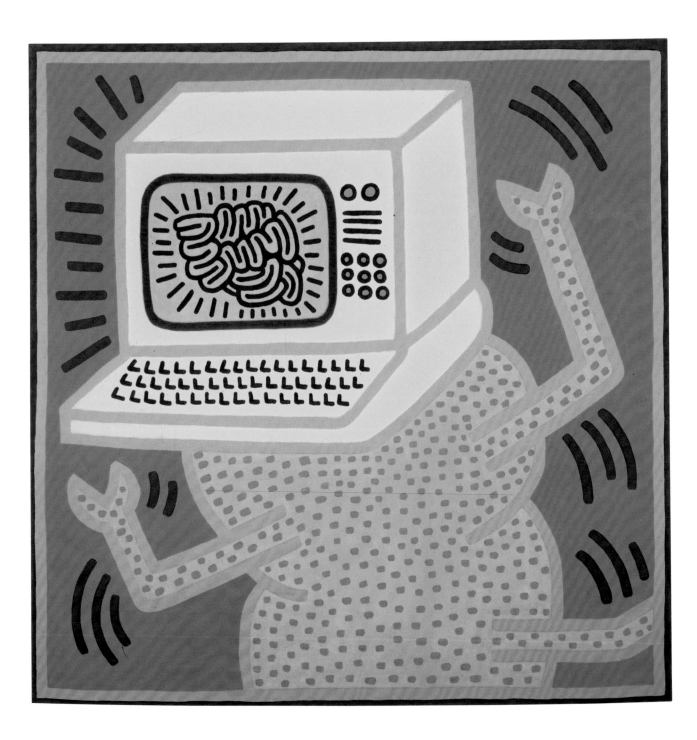

예술, 상업 그리고 어린이

진정성은 해링 작품의 기본적 특징이다. 뚜렷하고 쉽게 이해되는 형상에도 불구하고, 그의 작품은 개인적인 것에서부터 일반적인 것에 이르기까지 모든 감성을 표현하고 있으며, 삶에 대한 특별한 애정을 담고 있다. 의도적인 단색 배경의 사용, 연속성을 지닌 빠르고 유연한 선, 쉽게 알아볼 수 있는 단순한 이야기 등은 즉각적인 효과와 함께 작품의 고유한 특성이 된다. 이런 이유들로 해링 작품의 형상들은 하나의 도상이 되었다. 처음에 키스 해링의 이름은 두꺼운 검은색 윤곽선과 빛을 발하는 색면으로 이루어진 그래픽 양식을 연상시켰으며, 그것은 지금도 여전하다. 이 선들은 단순히 형식적 구분만을 위해 그려진 것이 아니라 고유의 미학적 가치를 지니고 있는 것이다. 작가가 선호하는 물감은 빨강, 파랑, 노랑, 초록으로 구성되어 있다. 섞지 않고 순색으로 넓은 면에 칠해진 색들은 밝음이나 어둠 그 어떤 것도 없지만 예리한 신호 효과를 낸다. 해링은 모티프와 관련해서 가장 먼저 자신의 주변에 있는 시각 자료들을 이용했다. 그는 개인적 경험이란 보고로부터 작품의 기본 단위를 이끌어냈다. 그러나 작품의 구성은 계속해서 변화시켰다. 때로는 단순한 인물이 등장하고, 때로는 동시다발의 사건들이 표현되었다. 이 그림들은 이야기나 분위기를 지니고 있지만 특정한 메시지를 담고 있지 않은 경우가 많다.

순수한 환상적 모티프와 함께 특별한 주제를 다룬 작품들이 있다. 1983년에 제작한 〈무제〉(47쪽 위)는 가족에 대한 존경심을 표현한 것이다. 빨간 바탕 위의 노란 선은 임신한 두 여인의 윤곽선을 나타낸다. 두 여인은 서로에게 손을 뻗은 채 춤을 추고 있고, 옆에는 남성의 정자들이 그려져 있다. 두 여인 사이의 배경에는 한 남자가 팔을 들고 서 있다. 그 위에는 전체 상황을 지배하듯 기는 아기가 빛을 발하는 후광에 둘러싸여 있다. 이전의 작품들과 달리 윤곽선은 추가적인 짧은 선들로 두드러지게 표현되었고, 배경의 여백도 짧고 활동적인 선들로 빼곡하게 채웠다. 이 비구상적인 짧은 선들의 형태는 두 여인의 불룩한 배 부분에서만 자궁 속에서 자라고 있는 아기 모습을 표현한 것임을 알아볼 수 있다.

이처럼 원색적이고 화려한 해링의 작품은 유아적인 도상 때문에 오해를 사기 쉬웠다. 그가 동화와 애니메이션 세계의 유명한 선구자들에게 의도적으로 의지해 왔

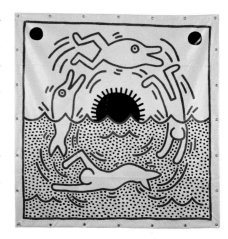

무제
Untitled
1983년, 비닐 방수포에 비닐 잉크, 183×183cm
개인 소장

34쪽
무제
Untitled
1984년, 비닐 방수포에 비닐 잉크, 152×152cm
개인 소장

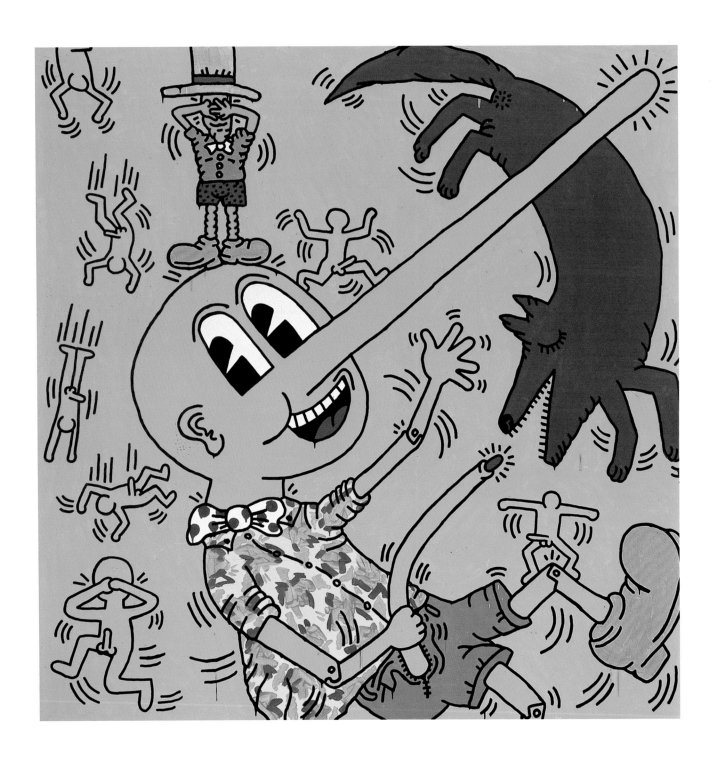

다는 점은 사실이지만, 그 때문에 어린이들의 화가로 일컬어지는 것은 완전히 잘못이다. 월트 디즈니 인물들과의 유사성을 부인할 수 없지만, 해링의 인물들이 등장하는 그림은 어떤 면에서도 아이들에게 적합한 것으로 보이지는 않는다. 해링은 관람자에게 혼란을 주려는 의도로 만화의 순간적인 인지 방식을 사용했다. 3개의 눈이 달린 웃는 얼굴(4쪽)처럼 늑대의 얼굴도 빙글빙글 도는 큰 눈이 주는 인상 때문에 처음에는 친절한 느낌이다(37쪽). 그러나 이 호의적인 눈빛은 위협적인 턱과 이빨 때문에 전혀 다른 느낌으로 전환되기 시작한다. 그리고 음탕한 혀와 결합되면서 작품의 첫인상은 이제 완전히 정반대의 것으로 바뀌게 된다. 다른 작품의 중앙에는 길어진 코와 인공관절로 잘 알려진 피노키오가 있다(36쪽). 해링은 이 악명 높은 거짓말쟁이를 남근숭배적인 인물로 해석했다. 우리가 잘 알고 있는 피노키오와는 공통점이 거의 없는, 이 작품 속의 피노키오는 즐거운 표정을 지으며 자신의 늘어난 성기를 내보이고 있다. 다른 작품에서 해링은 월트 디즈니의 '101마리 달마시안'에 등장하는 크뤼엘라 드 빌을 모피에 열광해 동물을 학대하는 모습으로 표현했다(38쪽). 여인의 옆얼굴은 가면처럼 묘사되었다. 얼굴의 수많은 주름과 두드러지는 정맥은 원작의 깔끔한 외모를 지닌 세련된 여인과 대조적이다.

　　해링과 동시대인들의 일상은 월트 디즈니사와 더불어 원자력 발전소, 우주공학 같은 표제들로 특징지워졌다. 한 일기의 첫머리에서 이 예술가가 당시의 모순적인 상황을 인식하고 있었음을 알 수 있다. "1958년 출생, 우주 시대의 제1세대, 텔레비전 공학과 순간적인 민족으로 이루어진 세상에서 태어난 원자 시대의 아이, 1960년대 미국에서 성장하고 『라이프』에서 베트남 전쟁 소식을 듣는다. 대체로 안전한 미국의 백인 중산층 가정의 따스한 거실에서 텔레비전을 통해 폭동을 본다." 해링은 원자력에 대해서는 맹렬한 반대주의자였다. 그는 반핵 집회에 참여하고, 그것을 지지하는 문구가 들어간 포스터를 제작해서 무료로 배포하기도 했다. 해링의 특징적인 기호 언어로 제작된 작품은 원자력 시대의 위협에 대해 말하고 있다(41쪽). 검은 종이에 하얀 선으로 그린 이 작품에서 기는 아기는 핵과 관련된 시나리오의 중심에 묘사되어 있고, 그 주위에는 생명체들의 전멸 상태가 상징적으로 표현되어 있다. 부정적 의미로 표시된 두껍고 빨간 십자 모양들은 화면 전체에 골고루 흩어져 있다. 이런 미니멀리즘적인 기법은 메시지의 절박함을 강조한다.

　　기술 진보의 부정적 결과를 지적하고 있는 그림들도 마찬가지로 절박하며 무시무시하다. 해링은 탐욕스러운 괴물과 뿔 달린 로봇을 주인공으로 하는 기괴한 이야기를 창조했다(39, 40쪽). 반대로 인간은 작고 부수적인 역할로, 머리가 사라져서 순종적인 존재로 변형되었다. 또한 그는 기술의 지배를 머리가 컴퓨터로 된 절지동물로 묘사하기도 했다(34쪽). 공학은 생각하는 존재로서의 인간을 대체해왔다. 해링은 자신의 작품이 부조리하다는 것을 확실히 인식하고 있었다. "상징은 그 자체를 나타내는 매우 단순한 것이다. 그러나 상징들이 조화되거나 서로를 배격하면서 혼합되면 때때로 모순이 되기도 한다. 어떤 것도 동일한 의미를 지니지 않는 것처럼, A에서 B로 가는 명백한 해답은 없다…여러 가지 생각이 동시에 존재한다. 꿈에서처럼 어떤 일은 이해되며 또 어떤 일은 그렇지 않다. 그러면서도 두 가지는 함께 현실을 나타낸다."

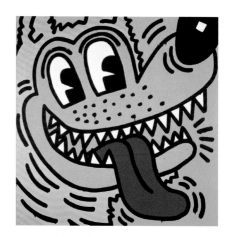

커다란 나쁜 늑대
Big Bad Wolf
1984년, 모슬린에 아크릴, 102×102cm
개인 소장

"내가 그리는 이미지들은 개인적인 탐구에서 파생된 것이다. 그 이미지를 해석해 그 속에 숨겨져 있는 암시와 상징을 이해하는 것은 관람자들의 몫이다. 나는 단지 매개자일 뿐이다."
—키스 해링, 1979년

36쪽
무제
Untitled
1984년, 캔버스에 아크릴, 239×239cm
개인 소장

해링 작품에 등장하는 피노키오는 결코 어린이에게 친근한 존재라고 할 수 없는 모습으로 그려졌다.

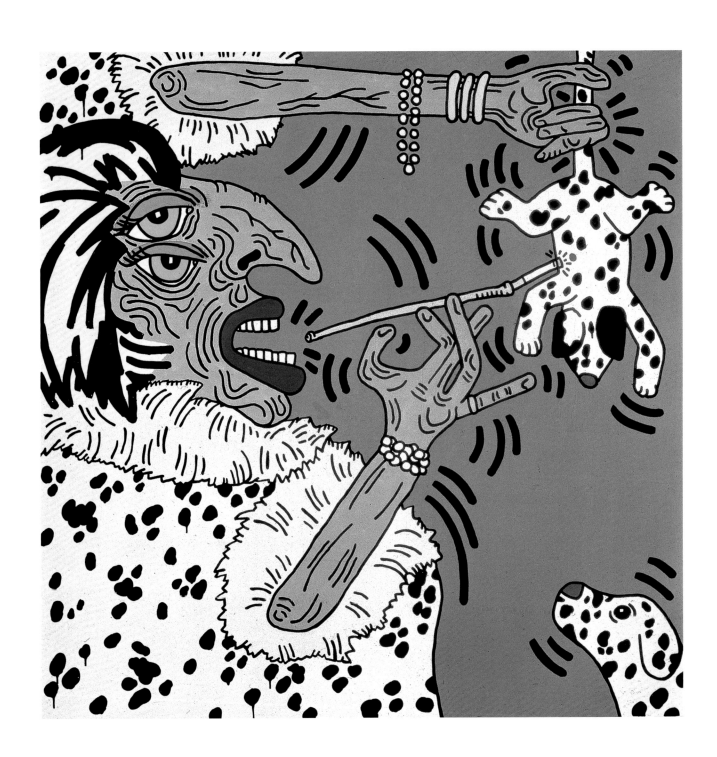

크뤼엘라 드 빌
Cruella De Vil
1984년, 캔버스에 아크릴, 152×152cm
독일, 레겐스부르크, 글로리아 폰 투른 운트 탁시스
컬렉션

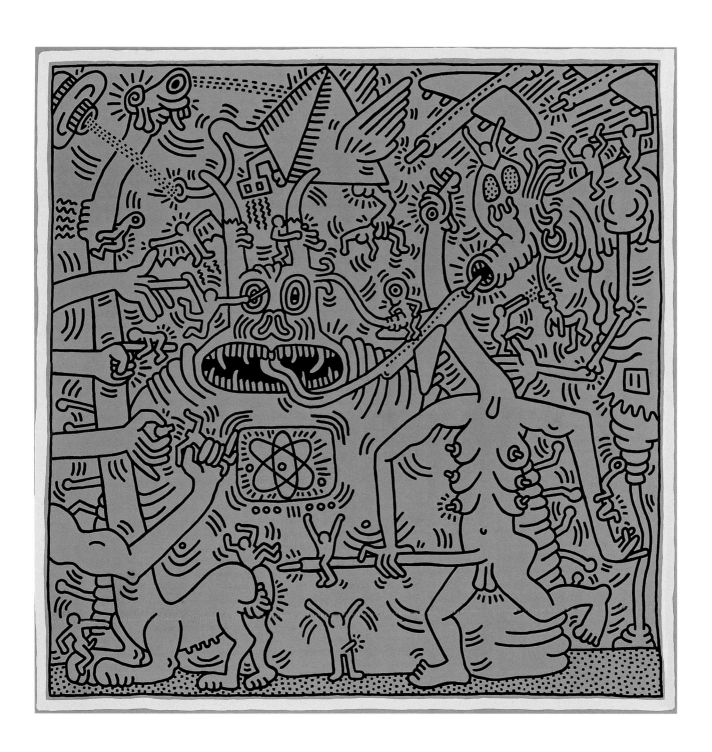

무제
Untitled
1984년, 캔버스에 아크릴, 239×239cm
개인 소장

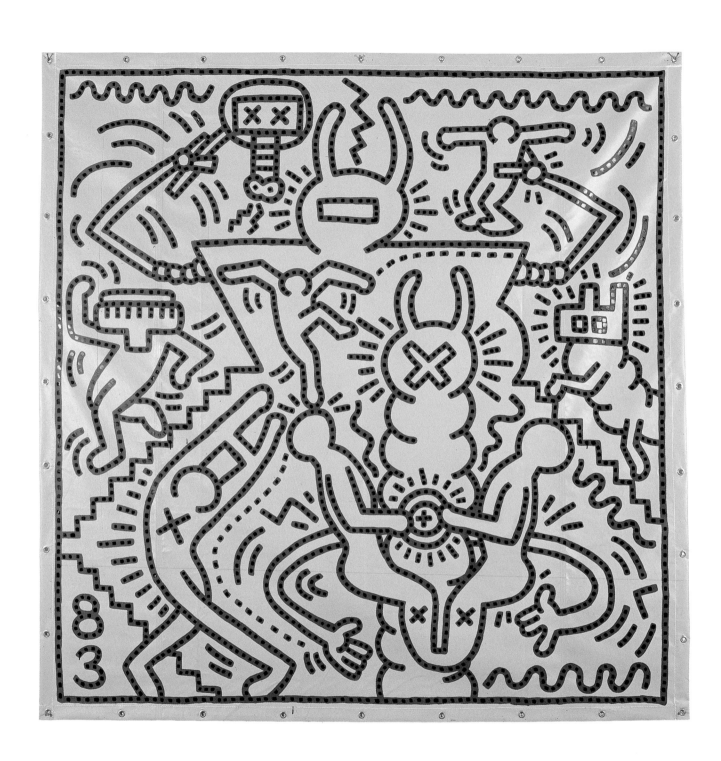

무제
Untitled
1983년, 비닐 방수포에 비닐 잉크, 213 × 213cm
개인 소장

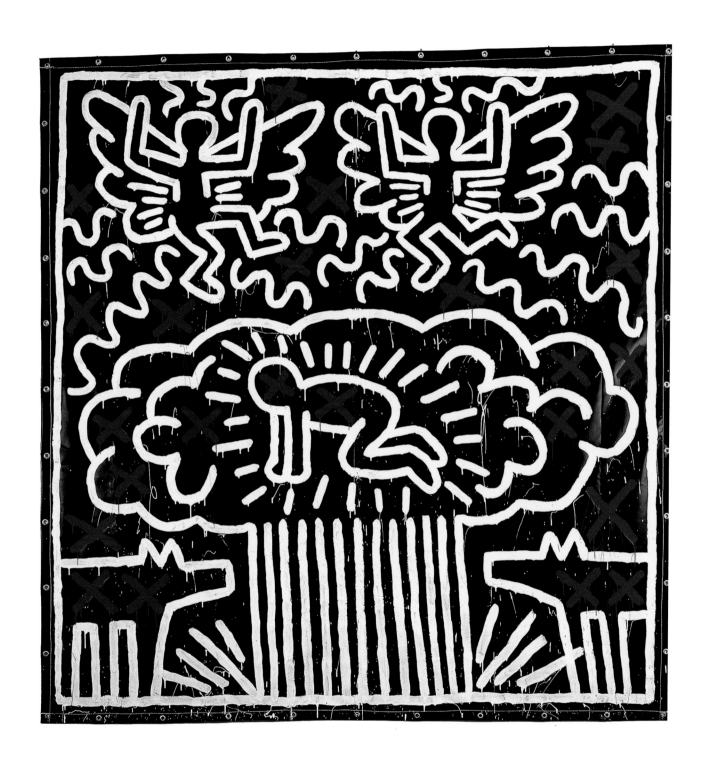

무제
Untitled
1983년, 비닐 방수포에 비닐 잉크, 305×305cm
개인 소장

"미술은 그것을 보는 관람자의 상상력을 통해
생명을 얻는다. 그런 소통이 없다면 그것은
미술이 아니다. 나는 20세기의 이미지를
만드는 미술가 역할을 수행하기 위해
노력해왔고, 내 위치가 지니는 함의와 책임을
이해하기 위해 매일같이 노력하고 있다.
미술은 소수의 사람들만 즐기는 엘리트적인
활동이 아님을 더욱 분명히 깨닫게 되었다.
모든 사람을 위한 미술이 바로 내 작업의
지향점이다."
—키스 해링, 1984년

뉴욕, 레오 카스텔리 갤러리에서 열린 해링의 개인전,
1985년

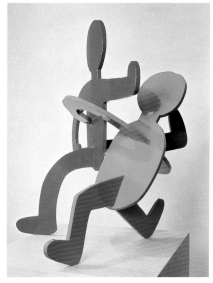

위
무제(배를 관통한 머리)
Untitled (Head through Belly)
1987–88년, 강철에 폴리우레탄 에나멜,
143×142×130cm
개인 소장

아래
무제(카포에이라 춤을 추는 사람들)
Untitled (Capoeira Dancers)
1987년, 알루미늄에 폴리우레탄 에나멜,
72×56×64cm
개인 소장

해링의 작품의 주제 성향은 일반적이거나 사회비평적인 측면으로 제한할 수 없을 뿐 아니라, 춤과 같은 개인적 관심사의 기록으로도 볼 수 없다. 춤과 음악은 해링에게 있어 창조의 필수 요소였다. 그는 작업실에서 일할 때, 볼륨을 최대한으로 올리고 힙합 음악을 듣곤 했다. 또한 해링은 그가 가장 좋아하는 클럽인 파라다이스 개러지에 가는 것이 주말 의식의 하나일 정도로 매우 열정적인 춤꾼이기도 했다. 외국 여행을 갈 때면 가능한 한 토요일 저녁 시간에 맞춰 뉴욕으로 돌아오게 일정을 짰다. 작품의 춤추는 장면들은 이런 열정에 대한 증거이다. 해링의 작품들은 힙합, 브레이크 댄스, 일렉트릭 부기 정신에 대한 반영이다. 1983년에 제작한 〈무제〉(45쪽)가 가장 대표적이다. 무아지경에 빠진 인물의 움직임은 일렉트릭 부기의 시종일관된 전이를 회화로 표현한 것이다. 다른 경우라면 우아한 곡선으로 그려졌을 인물은 여기에서 지그재그 선으로 표현되었다. 평범한 움직임을 나타내는 선들은 빛의 번쩍임으로 묘사되면서 다시 한 번 전기와 관련된 주제임을 강조한다. 리드미컬한 움직임과 곡예사 같은 뒤틀림에 사로잡혔던 해링의 인물의 모습은 음악 소리로 옮겨진 듯하다(48쪽). 실제로 인물은 브레이크 댄스 자세에 기초한 것이다. 이 춤의 가장 큰 특징은 파도가 치는 듯한 움직임으로, 춤추는 사람이 팔을 통해 다음 사람에게 이어지는 듯 보인다. 그 밖의 특징으로는 헤드스핀과 물구나무서기 등이 있다. 또한 해링의 작품에서 상호 융합된 형태로 묘사되었듯이 브레이크 댄스는 춤을 추는 2명이 쌍방향의 자세를 취하는 것이 가능한 춤이기도 하다(49쪽).

해링은 적어도 2명이 있어야 공연할 수 있는, 아프리카계 브라질 사람들의 호전적인 민속무용 카포에이라에 특별한 관심을 가졌다. 그는 자주 방문했던 브라질에서 이 예술 형태를 처음 접했다. 해링은 회화 작품에서는 설명적인 내용 없이 인물과 움직임에 초점을 맞춘 반면, 강철 조각에서는 상당히 인상적인 방식으로 춤의 독특한 특성을 표현했다. 1987년에 제작한 조각 작품에는 〈무제(카포에이라 춤을 추는 사람들)〉(44쪽 아래)이라는 명확한 제목을 붙였다. 가까이서 춤을 추는 두 인물은 서로의 능력을 평가하고 있는데, 발이 빠른 초록색의 인물이 빨간색 적수의 공격을 피하는 데 성공하고 있다. 춤의 다음 단계에서는 직접적인 신체 접촉이 발생하는데, 해링은 이런 형태를 또 다른 조각 작품에서 다루었다. 〈무제(배를 관통한 머리)〉(44쪽 위)는 부제의 문자 그대로 재현한 작품이다. 몸집이 서로 다른 두 인물중에서 작은 체구의 노란 인물이 자신보다 더 큰 상대방의 배에 머리를 들이밀며 공격하고 있다. 이와는 대조적으로 고전 무용에서 영감을 얻은 우아한 조각 작품 〈줄리아〉도 있다. 1987년에 제작한 것으로 해링을 도왔던 비서의 초상이다. 다른 조각 작품들과는 상이하게, 춤추는 여인의 머리는 다리와 마찬가지로 기울어져 있으며, 하나의 조각으로 구성된 나머지 신체 부분에서 분리되어 있다. 이 조각의 또 다른 특징은 인물의 복부와 골반 부분에 걸쳐 발레리나의 스커트 같은 둥근 띠가 덧붙여져 있다는 것이다. 회화 작품에서처럼 그는 고전 무용의 독특한 특성에 초점을 맞추기 위해 약간의 상징을 사용했다.

3차원 작업은 해링에게 새로운 재료를 실험할 수 있는 더 많은 가능성을 제공했고, 조각가로서의 능력을 입증할 수 있는 기회가 되었다. 해링은 조각을 제작할 때, 회화와 동일한 중요성을 작업에 부여했다. 작업실에서 제작된 모형은 제조 공장에

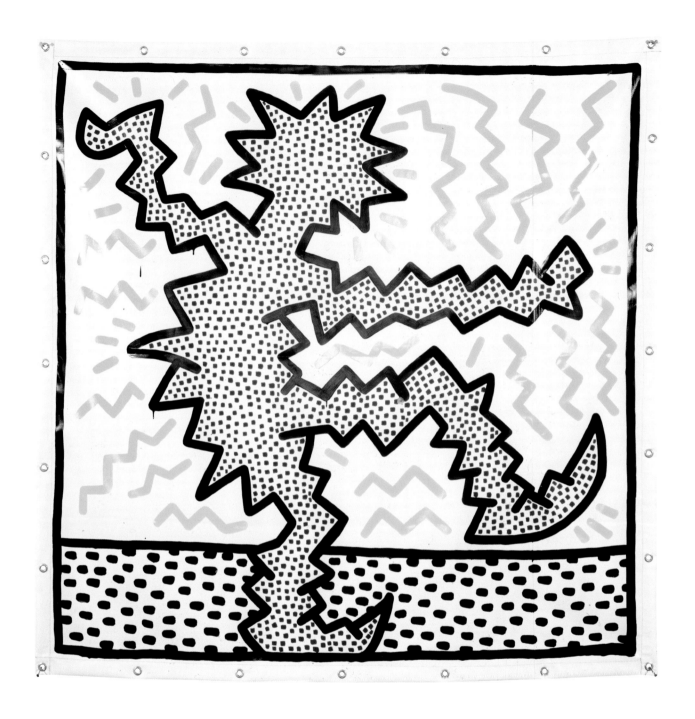

무제
Untitled
1983년, 비닐 방수포에 비닐 잉크, 183×183cm
개인 소장

서 대형 틀의 조각 작품으로 만들어져, 화려하기보다는 밝은 색으로 채색되었다. 해링의 첫 번째 조각 작품 전시는 1985년 뉴욕의 레오 카스텔리 갤러리에서 열렸다 (42-43쪽). "카스텔리 갤러리에서 조각전을 연다는 것은 매우 흥미로운 일이다. 왜냐하면…그곳은 성스러운 장소이다! 내 말은, 존스가 거기에서 전시회를 가졌고, 리히텐슈타인도 거대한 벽화를 거기에서 전시했으며, 로젠퀴스트도 거기에서 작업했다는 것이다. 이것은 내가 아주 불손한 일을 저지를 수 있는 완벽한 기회였다." 이 말은 십대 때 그렸던 만화 캐릭터를 전시실 벽에 그림으로써 카툰을 예술의 지위로 끌

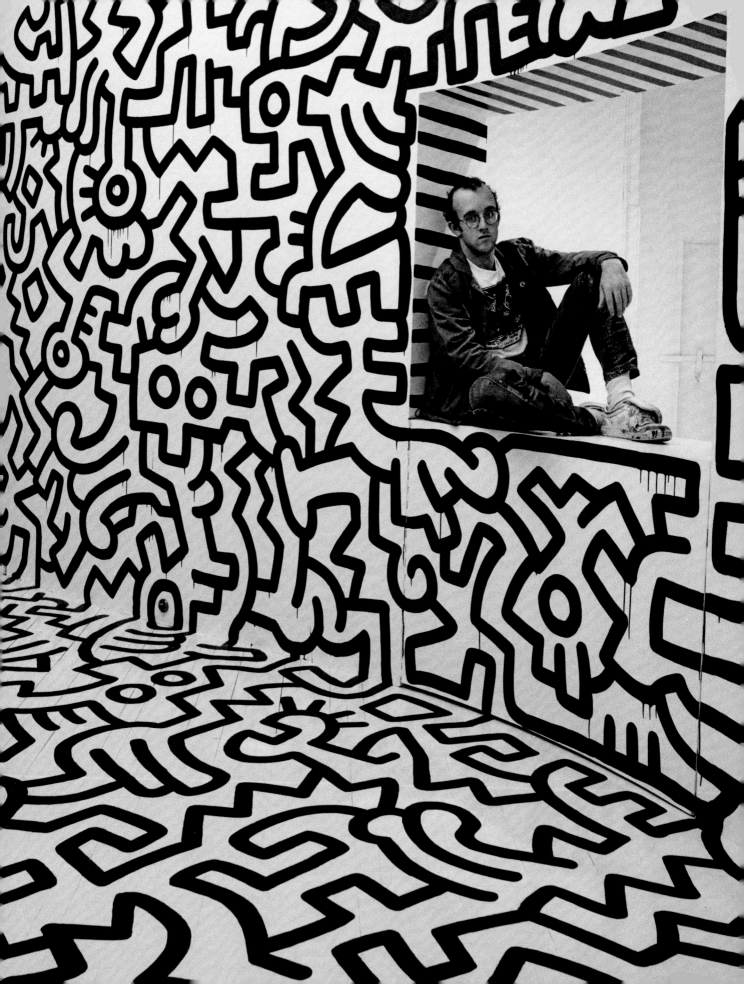

어울렸음을 가리킨다. 생애 후기인 1988년에 뒤셀도르프의 한스 마이어 미술관에서
열렸던 전시를 위해 해링은 거대한 크기의 조각을 제작했다. 시각 예술 분야에서 일
찍이 없었던 기획으로 가장 큰 작품을 만드는 거였다 조각은 해링이 뉴욕에서 세삭
한 모형과 견본에 기초해서 뒤셀도르프에 있는 공장에서 제작되었다. 작거나 중간
크기의 조각 작품들과 함께, 독일 뮌스터에서의 조각 전시를 위한 거대한 야외 작품
들도 포함되었다. 해링이 사망한 지 14년이 지난 지금까지, 강철과 알루미늄으로 만
든 조각 작품은 본래의 모형과 판본에 기초하고자 하는 예술가들에 의해 여전히 제
작되고 있다.

　　해링의 작품이 이렇게 엄청난 인기를 얻기까지 그에게 도움을 준 것은 미술 단
체가 아니라, 바로 예술가 자신이었다. 그것은 바로 그가 스스로를 기존의 미술 환
경을 거부하는 존재로 인식했기 때문이다. 예술가로서 해링은 미술관과 화랑의 벽
을 뛰어넘어 직접적이고 공개적으로 대중을 향해 다가섰다. 그는 자신의 예술을 지
속적으로 보급하는 매개자였다. 해링은 발명가, 운동가, 관리자라는 역할을 동시에
수행하며 다른 유명 미술가들과 함께 세상을 더욱 풍요롭게 만들었다. 또한 사업가
적 수완도 있어서 미술시장에서 자신을 어떻게 내세워야 하는지를 알고 있었다. 해
링은 작품의 상품화를 그의 예술의 중요한 요소이자 20세기의 최신 경향으로 보았
다. 예술적 기념품에 대한 요구에 반응해, 해링은 별다른 노력 없이도 자신의 예술
이 매매되는 상품이 될 수 있음을 표명했다. 그 결과, 그의 도상 언어는 매우 단시간
내에 일상의 문화가 되었다. 1983년에 이미 해링 작품의 불법 모사품이 포스터와 티
셔츠의 형태로 나타나기 시작했다. 따라서 해링이 1986년 맨해튼에 첫 번째 '팝 숍'
을 연 것은 매우 당연한 결과라고 볼 수 있다(46쪽). 이 상점에서는 해링과 그의 몇몇
친구들이 디자인한 상품을 살 수 있었다. 그는 자신의 예술적 가치를 손상시키지 않
으면서 자신의 이름을 하나의 상표로 만들어 판매했다. 해링은 이런 행위를 예술가
의 추가적 발언의 한 형태로 보았다. 그의 목표는 자신의 예술을 대중에게 개방해서
쉽게 접할 수 있는 것으로 만드는 거였다. 또한 상업적 의도를 숨기지 않은 채 일상
의 사물로서 항상 존재하도록 하는 거였다. 해링은 상업화에 대한 비평가들의 비난
에 직면해야 했다. 일기에서 분명히 밝히고 있듯이, 그는 자신이 걷고 있는 예술과
상업주의 사이의 길이 매우 좁은 길임을 잘 알고 있었다. "내가 정말 만족스럽다고
생각하는 것은 대중들이 반응하는 사물을 만들고 보는 일이다. 그러나 그 외의 다른
일들은 전부 다 어렵다. 나는 새로운 관점을 갖기 위해 할 수 있는 최선의 노력을 기
울었다. 미술시장에서 거래되는 상품을 만들고, 대중의 시각에 충실한 작품을 팔기
위해서 새로운 태도를 갖고자 노력했다. 그러나 대다수는 이런 노력을 그저 더 많은
작품을 팔기 위한 광고로만 보았다. 나는 이 올가미에서 벗어나지 못할까봐 두렵다."
그러나 해링은 상업적 측면에서 우선적인 관심을 두지는 않았다. 그는 자신의 예술
을 공유하고자 하는 대중들의 요구를 만족시키고 싶어했다. 전통적인 예술 작품의
상품화가 원본에 기초하는 반면, 해링은 상업적 상품을 위한 모티프를 발전시켰다.
오늘날 해링의 이름은 상품의 성공을 보장한다. 그가 제작하는 것은 전 세계로 팔렸
고 모방되었다.

　　예술가가 스스로를 마케팅하는 일이 무엇과 관계되어 있으며, 어떻게 이를 실행

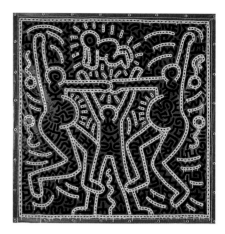

무제 Untitled
1983년, 비닐 방수포에 비닐 잉크, 213×213cm,
개인 소장

무제(귀여운 키스)
Untitled (Lil' Keith)
1988년, 캔버스에 아크릴, 100×100cm
개인 소장

46쪽
뉴욕 맨해튼의 소호에 위치한 팝 숍에서 해링의 모습.
1986년

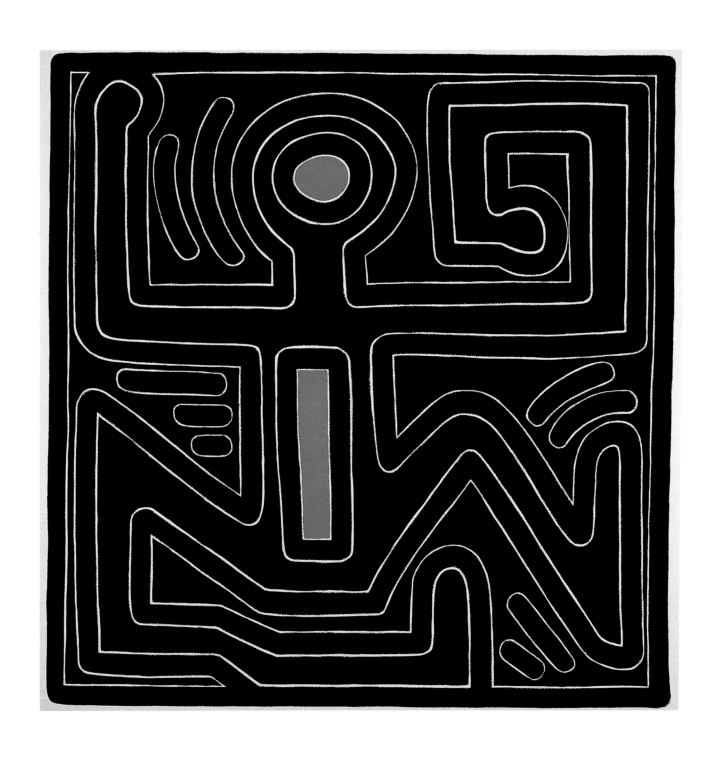

무제
Untitled
1988년, 캔버스에 아크릴, 152×152cm
개인 소장

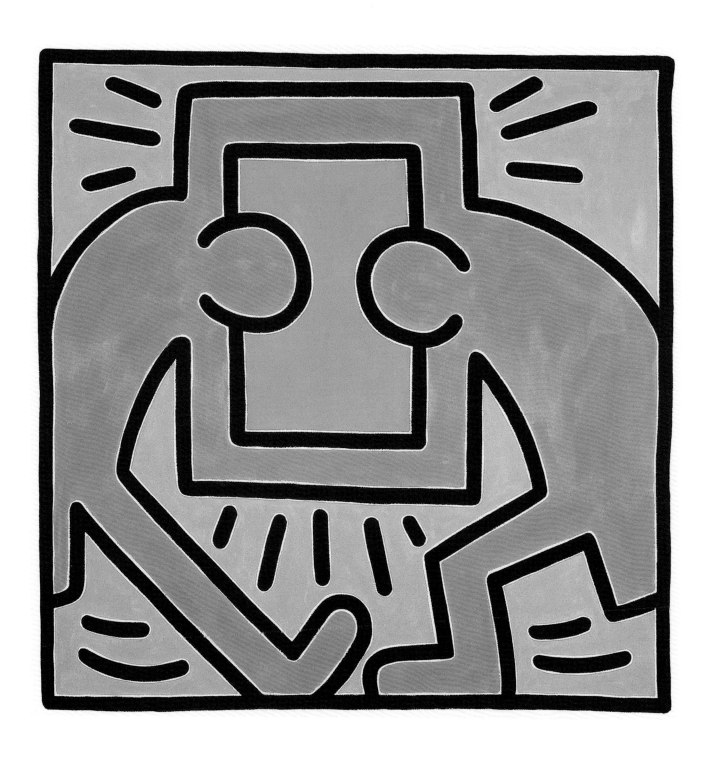

무제 Nr. 2
Untitled Nr. 2
1988년, 캔버스에 아크릴, 152×152cm
개인 소장

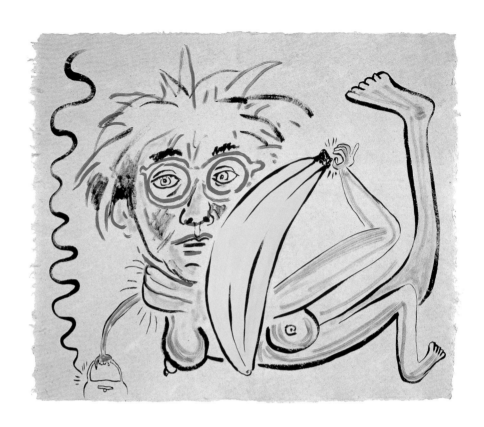

무제
Untitled
1987년, 수제 종이에 잉크와 구아슈, 64×74cm
뉴욕, 키스 해링 재단

하는지, 키스 해링은 앤디 워홀의 실례를 바로 눈앞에서 목격했다. 워홀의 '공장' 이후에 '팝 숍'의 설립은 그 이상의 훌륭한 창안이 실행된 것으로, 예술의 복제 가능성을 어떻게 인식하고 이용할 것인가를 잘 이해하고 있는 예술가가 세운 것이다. 해링은 화랑들에 의해 독점적으로 다뤄지기를 바라지 않았으며, 스스로가 자신의 화상이 되길 원했다. 이는 예술가로서의 성실성을 유지하며, 거리에서의 진실성을 보존하고자 했기 때문이다. 이런 점에서 서로 매우 다른 개성과 삶의 태도를 가졌던 이 두 예술가의 근본적인 차이가 드러난다. 해링은 팝 숍에서 '돈 버는 일'에 매우 제한적인 관심을 가졌고, 수입의 대부분을 자선활동에 기부했다.

　　해링과 워홀의 첫 만남은 뉴욕의 펀 갤러리에서 열린 해링과 LA Ⅱ의 전시회 개막식에서 우연적으로 이루어졌다. 앤디 워홀은 사회 현상에 대해 일종의 지진계 역할을 하는 뉴욕 엘리트 협회의 회원이었다. 그가 흥미를 갖는 것이 자동적으로 대중들의 흥밋거리가 되고는 했다. 해링과 워홀 사이에 서로에 대한 인정, 존경, 예술적 교감으로 특징지을 수 있는 진실한 우정이 싹트게 되었다. 우정은 서로의 작업실을 방문하는 것부터 공동 기획에 이르기까지 광범위했다. 여전히 젊은 예술가였던 해링에게 앤디 워홀 같은 타인과의 교류와 그 경험은 큰 도움이 되었다. 반대로, 워홀은 해링을 통해 젊은 예술가들의 대안예술에 접근할 수 있었으며, 이를 영감의 원천으로 사용했다. 앤디 워홀의 모습은 해링의 작품에서 여러 번 등장했다. 해링은 친구를 위해 '앤디 마우스'를 창안했다. 이것은 미키 마우스의 모습에, 앤디 워홀의 특징적 외향을 상기시키는 선글라스와 가발을 더한 모습이다. 수차례 복제되었던 이 모습은 1985년에 대형 작품으로 제작되었다(52-53쪽). 해링은 그의 친구를, 문자 그대

로 미키 마우스의 손에 높이 들려져 군중들의 환호를 받는 미국의 표상으로 표현했다. 배경의 빨간색, 하얀색, 파란색은 성조기의 별과 줄무늬를 연상시킨다. 같은 해 그린 드로잉에도 이와 동일한 존경을 표현했다(53쪽). 쥐의 귀에 그려진 달러 표시는 앤디 마우스 모티프를 보충한 것이다. 인물을 둘러싸고 있는 광선의 후광은 들쭉날쭉하다. 월트 디즈니의 상품과 앤디 워홀의 작품을 결합함으로써 해링은 그의 친구를 동일한 도상의 지위에 위치시켰다. 워홀의 예술적 특성의 실질적인 마케팅은 명성과 영광을 동반했다.

앤디 워홀은 가끔 바디페인팅 모델을 하던 그레이스 존스를 해링에게 소개해 주었다. 아프리카계 미국인 무용수 빌 존스의 몸에 페인팅 작업을 해본 적이 있던 키스 해링은 이 가수의 신체를 '원시성'과 '팝'의 완벽한 조합으로 보았다. 이를 위해 해링의 친구인 보석 디자이너 데이비드 스파다는 해링의 모티프가 그려진 치마와 왕관을 특별 제작했다. 사진가 로버트 메이플소프는 이 특이한 합작품을 사진으로 영원히 남겼다(55쪽).

1987년 2월 22일 앤디 워홀은 수술 후 갑작스럽게 숨졌다. 당시 브라질을 방문 중이던 해링은 친구의 죽음을 전화로 알게 되었다. 그는 일기에 이렇게 적었다. "앤디의 삶과 작품이 내 작품 세계를 가능하게 했다. 앤디는 나의 작품과 같은 종류의

"예술은 삶이다. 삶은 예술이다. 이 둘의 중요성은 오해되는 것만큼 과장되다."
—키스 해링, 1978년

뉴욕의 일 칸티노리에서 열린 엘리자베스 살츠만의 생일파티에 참석한 키스 해링, 앤디 워홀, 케니 샤프, 1986년 6월 16일

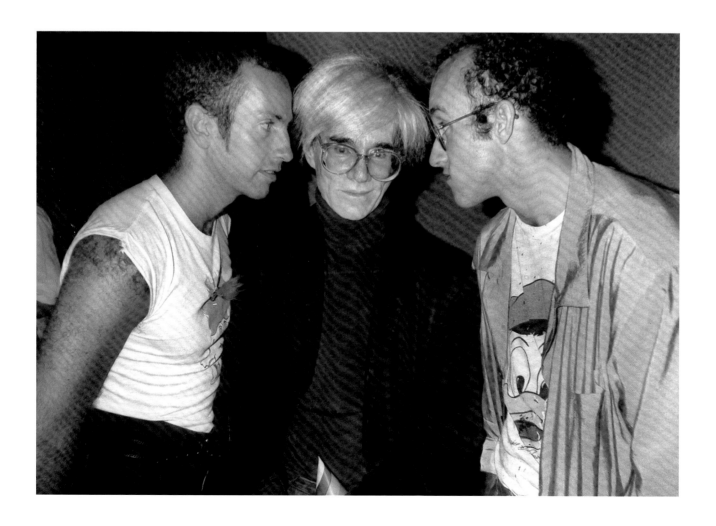

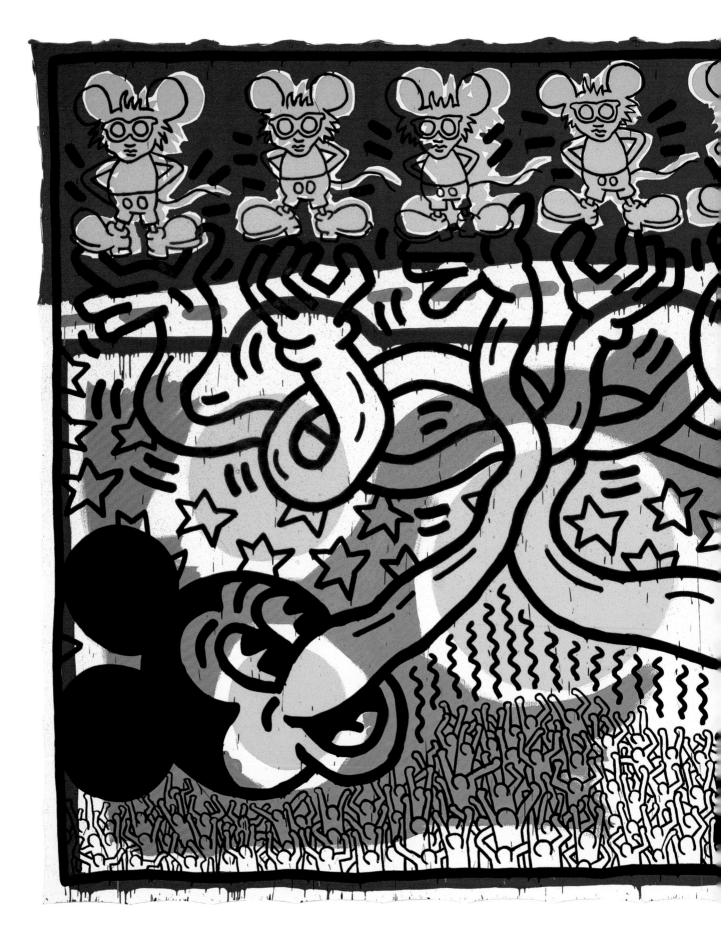

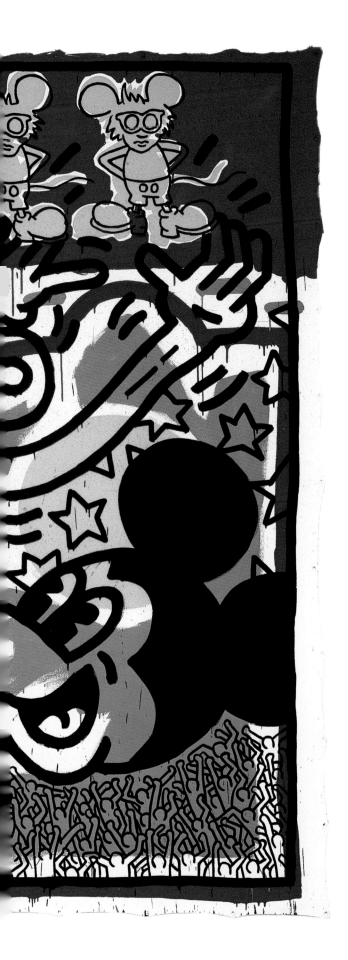

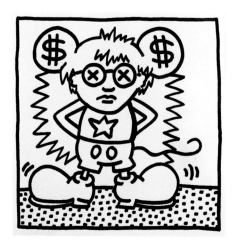

무제
Untitled
1985년, 종이에 먹물, 58×58cm
뉴욕, 키스 해링 재단

무제
Untitled
1985년, 캔버스에 아크릴과 유화, 305×366cm
개인 소장

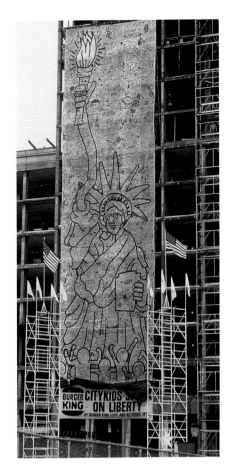

자유 현수막
Liberty Banner
1986년, 비닐 시트에 아크릴, 길이 27.43cm
자유의 여신상이 그려진 현수막은 빌딩의 11층 높이에
이른다.

예술을 가능하게 하는 선례를 남겼다. 그는 최초의 '진정한' 대중 예술가였고, 그의 예술과 삶은 20세기를 사는 우리들의 '예술과 삶'에 대한 생각을 변화시켰다. 그는 최초의 진정한 '현대 예술가'였으며, 아마도 유일한 진짜 팝아티스트였을 것이다." 워홀이 사망하기 얼마 전, 해링은 그를 유머가 풍부한 선각자로 표현한 적이 있다(50쪽). 지나치게 큰 예술가의 머리는 기대어 누운 여성의 누드와 결합되어 있다. 전경에 보이는 밝은 노란색 바나나는 남근숭배의 상징으로 해석하는 것이 가장 명확해 보인다. 역할의 전도와 성적 함의는 작품에 동성애와 관련된 내용을 부여하고 있다. 친구를 잃은 것은 해링에게 큰 충격이었다. 해링이 예술적인 면에서 앤디 워홀에게 큰 빚을 진 것은 사실이다. 하지만 해링을 워홀의 단순한 모방자로 보는 것은 옳지 않다. 해링은 게르마노 셀란트의 인터뷰에서 둘 사이의 근본적 차이점을 지적했다. "나의 드로잉은 삶을 모방하려고 하지 않습니다. 삶을 창조하기 위해서, 삶을 고안해내기 위해서 노력합니다." 삶을 창조하고자 하는 욕구는 해링을 팝아트의 목표와 앤디 워홀로부터 거리를 두게 만들었다. 팝아트는 기존에 제작된 원본에서 주제를 구하고 상업적으로 친숙한 모티프를 사용하지만, 해링의 작품 세계의 기초는 작가의 내부에서 발생하는 원동력이었다.

비록 해링을 어린이들의 화가로 평가할 수는 없지만, 그는 언제나 어린이의 인권을 후원했다. 1980년대에 대중예술이 강하게 장려되었는데, 이는 해링의 예술과 어린이에 대한 그의 헌신이 효과적으로 결합될 수 있는 환경을 제공했다. 어린이가 포함된 기획을 위한 공공적 주문과 후원 기준에는 어린이와 관련된 주제의 회화와 조각 작품들이 더해졌다. 해링은 어린이와의 교류를 즐겼으며, 어른보다 어린이와 교제를 더 선호했다. 표현적인 측면에서 어린이를 위한 작품들 중, 그가 초기의 만화 양식을 재시도한 작품도 있었다(47쪽 아래). 어린이의 이익을 위한 해링의 활동은 광범위했다. 그는 뉴욕, 암스테르담, 런던, 도쿄, 보르도의 미술관과 학교에서 드로잉 워크숍을 열었고, 독일과 미국에서 문맹퇴치 운동을 위한 모티프들을 디자인했다. 어린이를 위해, 어린이와 함께 많은 공공 벽화를 그렸다. 1986년 뉴욕에서 자유의 여신상 100주년 축전 행사를 위해 키스 해링은 수천 명의 아이들이 이어서 그린 여신상의 외곽선으로 이루어진 거대한 초상화를 제작했다(54쪽). 빌딩 정면에 걸린 현수막의 길이는 11층 높이게 다다랐다. 이듬해에는 독일 함부르크에서 루나 루나 놀이공원을 위한 벽화와 회전목마를 디자인하고 제작했다. 해링은 공공장소에서 작업할 때면 언제나 어린이와 젊은이들에게 둘러싸이곤 했다. 그때마다 그는 스티커, 뱃지, 색칠용 그림책 등을 젊은 팬들에게 무료로 나눠주었다.

55쪽
바디페인팅, 그레이스 존스
Body Painting, Grace Jones
1984년, 뉴욕, 키스 해링 재단

해링은 그레이스 존스를 '원시성'과 '팝'의 이상적인 조합으로 보았다.

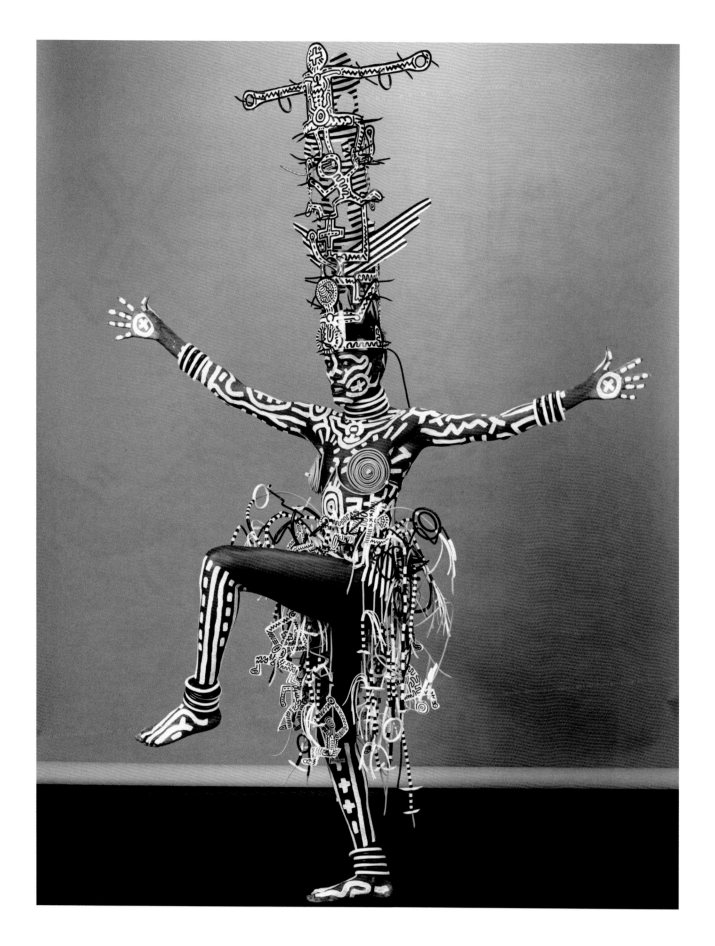

성과 범죄

해링의 작품에서 보이는 밝음 뒤에는 위험이 숨어 있다. 그것은 바로 그의 작품이 무엇보다도 명랑하고 활기차며 낙천적인 주제와 연관 있을 거라는 생각이다. 그러나 실제로 해링의 주제는 명랑하고 활기차며 낙천적인 것이 아니라, 완전히 정반대의 것이다. 근심과 고통 없는 자유와 분명히 드러난 유쾌함은 무자비한 현실과 결합되곤 했다. 많은 작품이 폭력, 위협, 죽음, 성에 대한 중압감과 관련되었다. 관람자는 면밀한 분석을 통해서만 어두운 측면을 알아볼 수 있다. 괴물, 해골, 뱀, 악마 같은 특정적 모티프가 등장하며, 변형에 의해 신체와 성과 관련된 감각과 함께 무시무시하고 폭력적인 해석을 가능하게 하는 것들이 모두 포함되었다. 이런 다의성에 관한 특별한 점과 해링의 예술이 지닌 전형성은 그의 형상들이 내용적 측면에서 어떤 식으로든 복잡하게 얽혀 있지 않음을 보여준다.

1985년에 제작한 대형 작품 〈무제〉(58-59쪽)는 성적 욕망과 관련된 지옥 장면을 묘사하고 있다. 검은색과 빨간색의 제한된 색으로 그린 이야기는 격렬한 불꽃을 배경으로 전개된다. 모든 모티프들이 중세의 지옥 개념을 연상시킨다. 한정된 공간으로 압축된 화면에는 식인 괴물, 성기와 생명을 연장하는 신체의 문들, 성적 만족을 추구하는 모든 것들이 묘사되어 있다. 그림 아랫부분에는 많은 사람들이 목숨을 구하고자 몸부림치고 있다. 비슷한 상황을 보여주는 또 다른 작품이 있다. 그러나 1986년에 그린 〈무제〉(61쪽)에서는 위협적이고 불길한 분위기가 부조리한 내용에도 불구하고 밝은 장면으로 바뀌었다. 키스 해링의 작품에 나타난 성과 관련된 주제는 거의 대부분 위협적이고 폭력적이며 강박관념적인 측면을 포함한다. 그러나 이렇게 폭력적인 장면은 자주 정반대의 것으로 변형되기도 했다. 동물적인 성의 잔인함과 한계가 없는 폭력성에 유쾌한 외향이 더해지곤 했는데, 이런 작품은 해링의 전형적인 나머지 작품에 대한 명확한 해석을 불가능하게 만들었다. 아마도 이런 작품들이야말로 해링이 줄타기하듯 걸어온 그 팽팽한 길에 대한 가장 정확한 묘사로 볼 수 있을 것이다. 표면적으로 긍정적인 것에서 부정적인 것으로의 갑작스런 전환, 끊임없는 위협과 파괴에 대한 잠재의식적 자각은 주목할 만한 균형에 이르게 되었다.

성교하는 사람들, 인간과 괴물, 동물이 벌이는 난잡한 파티, 난해하게 변형되어

에이즈 그만
Stop Aids
1989년, 스티커, 13×10cm
뉴욕, 키스 해링 재단

56쪽
안전한 섹스
Safe Sex
1988년, 캔버스에 아크릴, 305×305cm
뉴욕, 키스 해링 재단

58-59쪽
무제
Untitled
1985년, 캔버스에 아크릴과 유화, 305×457cm
개인 소장

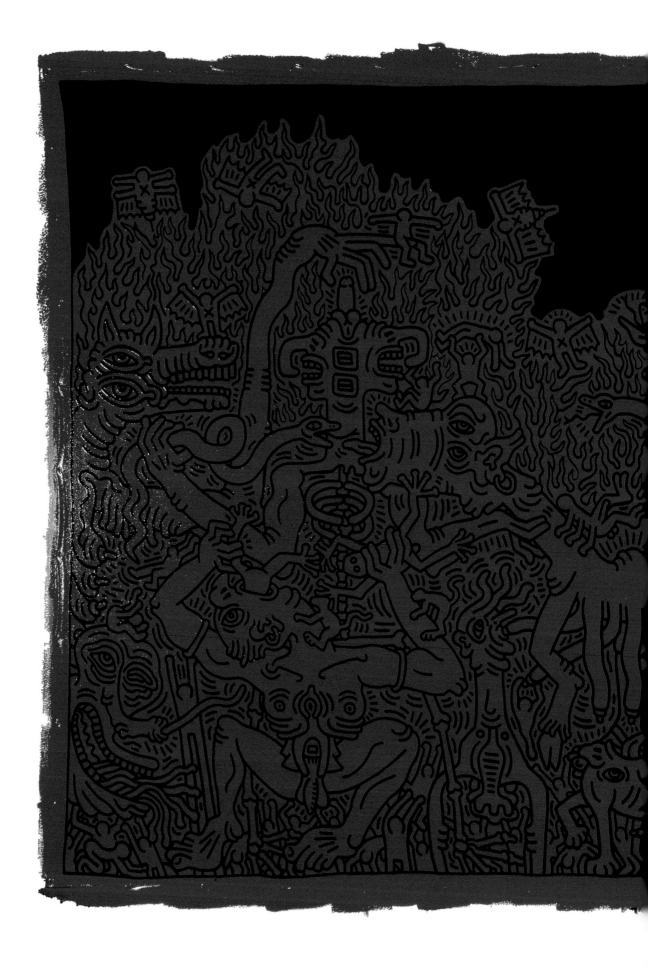

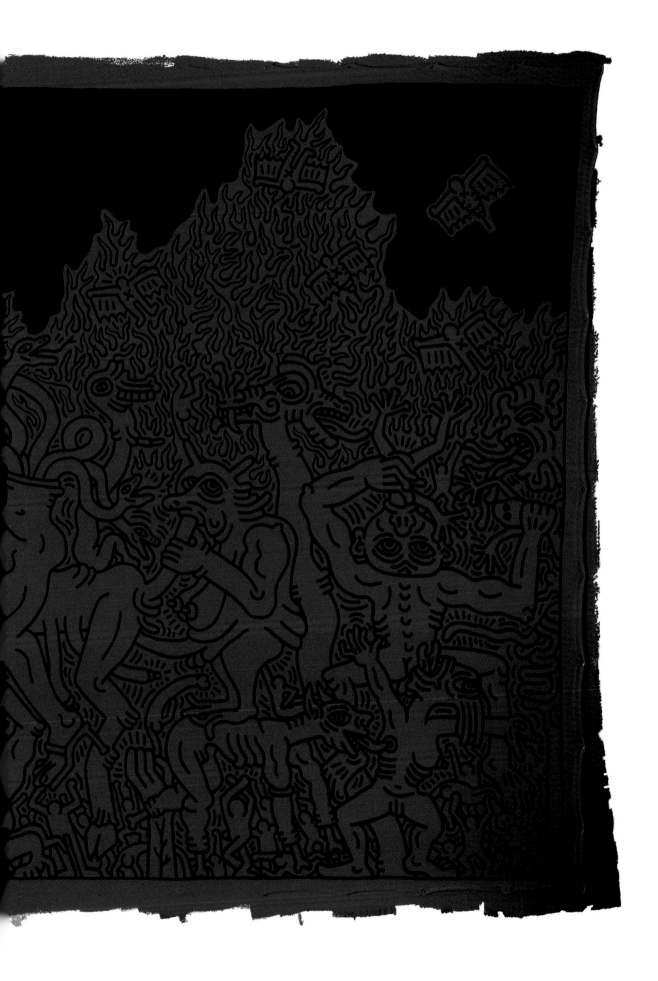

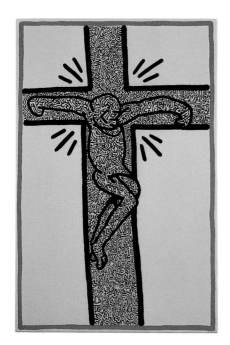

길의 꿈
Gil's Dream
1989년, 캔버스에 아크릴, 61×91cm
개인 소장

분리된 남녀의 성기 등과 더불어 성의 자기결정권은 또 하나의 주제를 이룬다. 하지만 해링은 이런 인간의 기본적인 권리를 부정적인 예시와 함께 다루었다. 성폭행, 성적 억압과 거세는 개인의 성적 결정권이 폭력적으로 부정되는 가장 대표적인 방법이다. 1985년 제작한 〈무제〉(65쪽)의 잔혹한 정직성은 과잉의 해석을 제공한다. 게다가 무력한 검은 인물과 능동적인 하얀 인물의 분리는 정치적 풍자를 포함하고 있다.

압제와 손상, 잔혹함과 무자비함의 회화적 표현을 위해 해링은 종종 종교적인 암시를 첨가했다. 실제로 그의 작품에는 기독교와 관련된 모티프들이 많이 들어 있다. 1984년에 해링은 프랑스 마르세유에서 발레 작품 〈천국과 지옥의 결혼〉을 위한 무대세트(62-63쪽)의 제작을 의뢰받았다. 이 기념비적인 작품의 중앙에는 결혼식의 중요한 순간이 묘사되어 있고, 그 주위에는 날개가 달린 존재들의 활기 넘치는 찬양이 표현되어 있다. 천국의 전능한 손이 지옥의 손가락에 반지를 끼워주고 있으며, 지옥의 손은 승리주의자의 요소를 나타내는 사탄의 기호를 퍼뜨리고 있다. 1985년에 제작한 〈무제〉(66-67쪽)는 종교의 영향과 그 전형들에 대한 비판적인 태도를 인상적으로 표현했다. 종교는 그 자체가 담보로, 갈퀴 같은 혀를 가지고서 인간의 소유물들을 다양한 방식으로 빼앗는 탐욕스러운 존재로 그려졌다. 작품의 진술에 따르면, 성경의 메시지는 정신적, 육체적, 성적인 자율성의 손실을 야기하는 것이다. 다른 작품에서라면 넓은 색면으로 처리되었을 화면은 세심한 도안과 색의 명암법으로 묘사되었다. 성경 주제를 명확하게 다룬 1985년의 〈모세와 불타는 덤불〉(68-69쪽)은 이와 정반대의 작품이다. 불타는 덤불을 통해 신은 모세와 계약을 맺었는데, 이는 수태고지를 상징한다. 화면은 춤추는 불꽃의 밀도 높은 물결로 덮여 있다. 윤곽선은 이 물결의 뒤에 숨겨져 있어 알아보기 힘들다. 해링은 1989년에 그린 후기 작품 〈길의 꿈〉(60쪽)에서 기독교 도상들 중에서 더욱 근원적인 상징을 다루었다. 중앙의 십자가에 매달린, 몇 개의 선만으로 그린 그리스도는 십자가 윤곽과 완전히 통합되었다. 인물과 십자가의 단일성은 두 형상 사이의 공간을 다룬 표현 방식에 의해 강화되었다. 비록 해킹이 종교적 상징을 사용했지만, 그를 전통적 의미에서의 기독교 예술가로 이해할 수 없다. 이 기독교적 상징이 어느 범위까지 종교적인 것으로 묘사되고 해석될 수 있는지 정의하는 것은 어려운 일이다. 실제 폭력의 관점에서, 이런 상징을 포함해 여러 작품에서 묘사된 공포와 질병은 냉소적인 것으로도 해석될 수 있다.

6부분으로 이루어진 1984년 작품 〈무제〉(75쪽)는 여러 면에서 이례적이다. 해링이 동시대 사건에 대해 입장을 표명한 작품으로, 이탈리아 미술사학자 프란체스카 알리노비의 살인사건이 계기가 되어 제작된 것이다. 이 미술사학자는 1983년 7월 15일 불가사의한 상황 속에서 칼에 찔린 채 아파트에서 발견되었다. 알리노비는 해링 같은 뉴욕의 낙서미술가들을 최초로 다룬 비평가로서, 유럽 대중들의 관심을 낙서미술로 이끈 인물이다. 자신의 일반적인 기법과 다르게, 해링은 검은색과 하얀색으로 된 두 겹의 윤곽선과 규칙적이지 않은 모서리, 다양한 폭을 사용했다. 결합된 인물, 머리, 팔다리, 구조들의 화면을 균질하게 채우고 있으며, 이들은 다시 하얀색, 노란색, 검은색의 상형문자 같은 기호들로 채워져 있다. 자세한 관찰을 통해서만 균일한 무늬 속에 숨겨져 있는 장면을 알아볼 수 있다. 중앙에 칼을 든 손이, 화면을 대각선으로 가로질러 있는 살해된 알리노비의 몸을 찌르고 있다. 모서리 아래쪽에

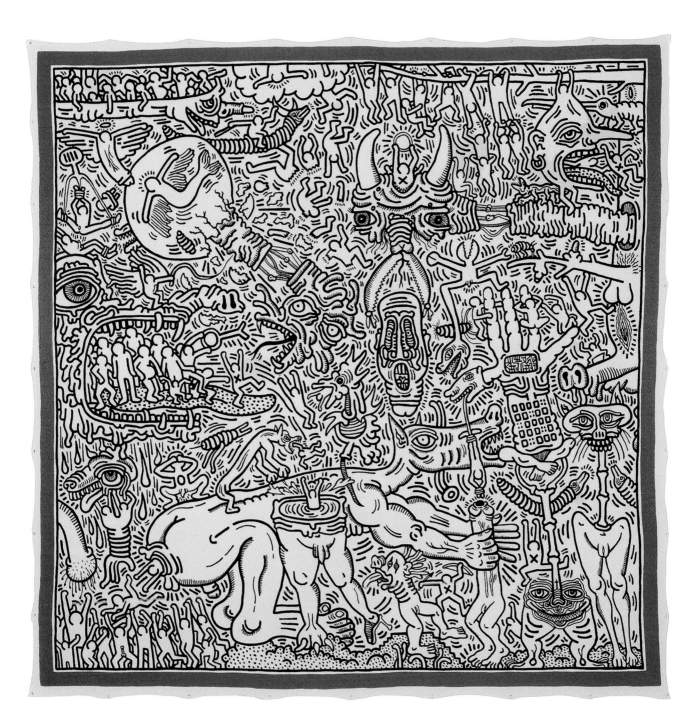

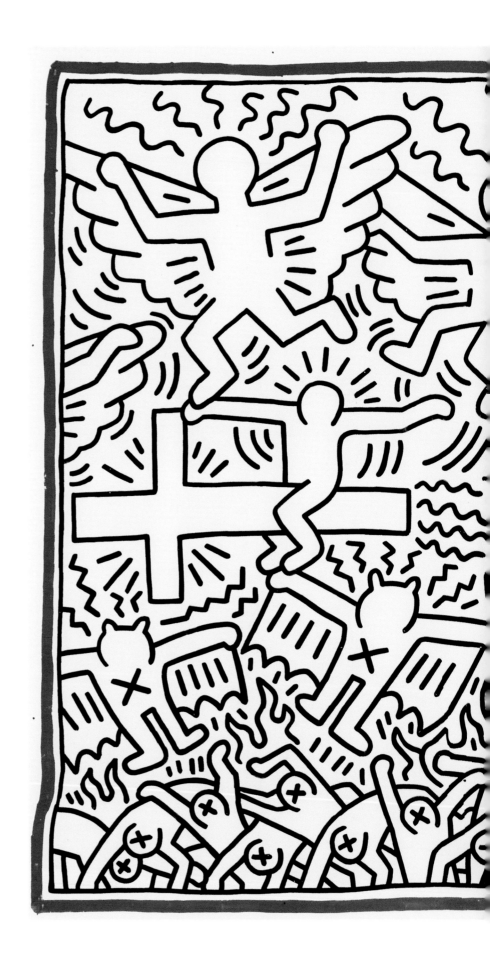

천국과 지옥의 결혼
The Marriage of Heaven and Hell
1984년, 캔버스에 아크릴, 793×1118cm
뉴욕, 키스 해링 재단

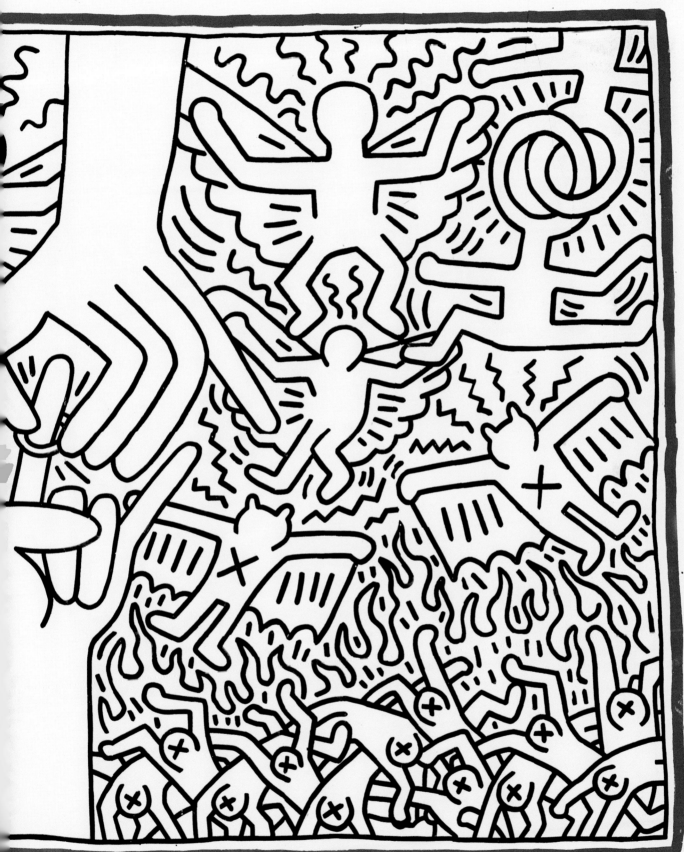

K. HARING 84

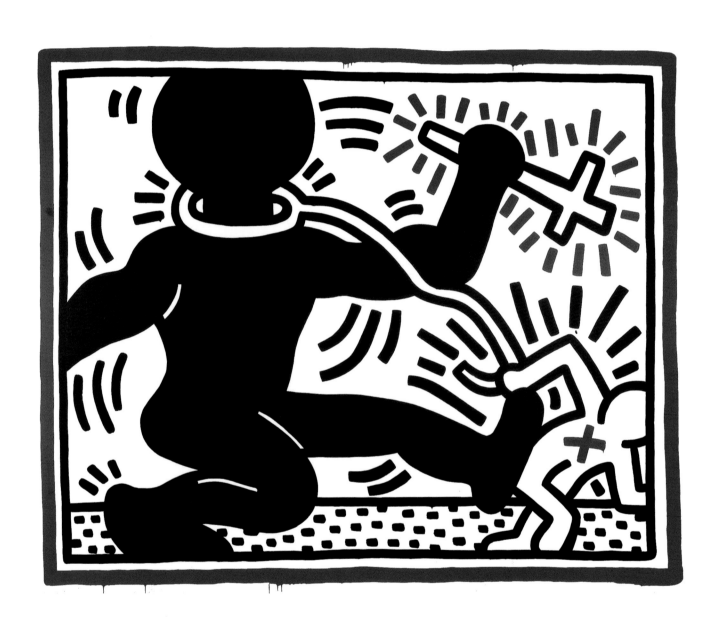

무제
Untitled
1984년, 캔버스에 아크릴, 305×366cm
암스테르담, 시립미술관

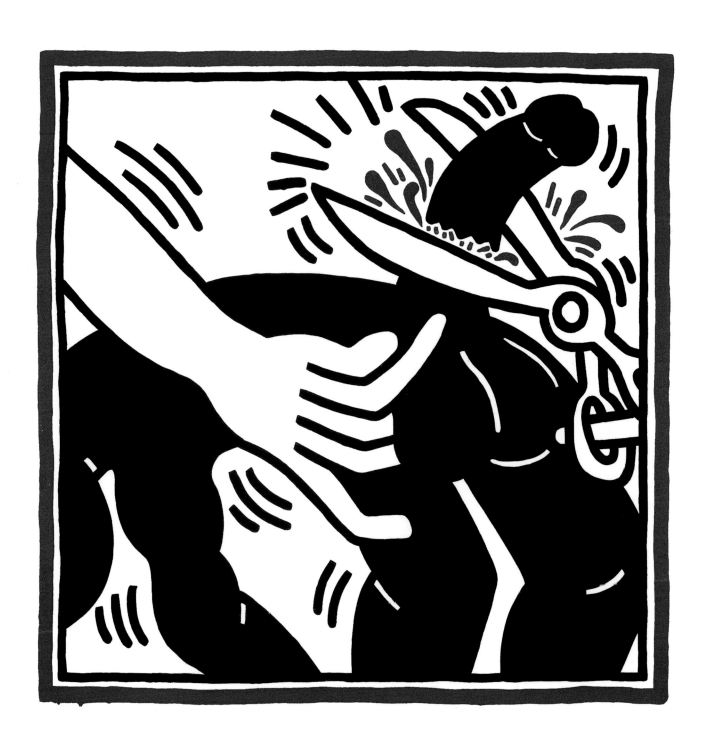

무제
Untitled
1985년, 캔버스에 아크릴, 122×122cm
개인 소장

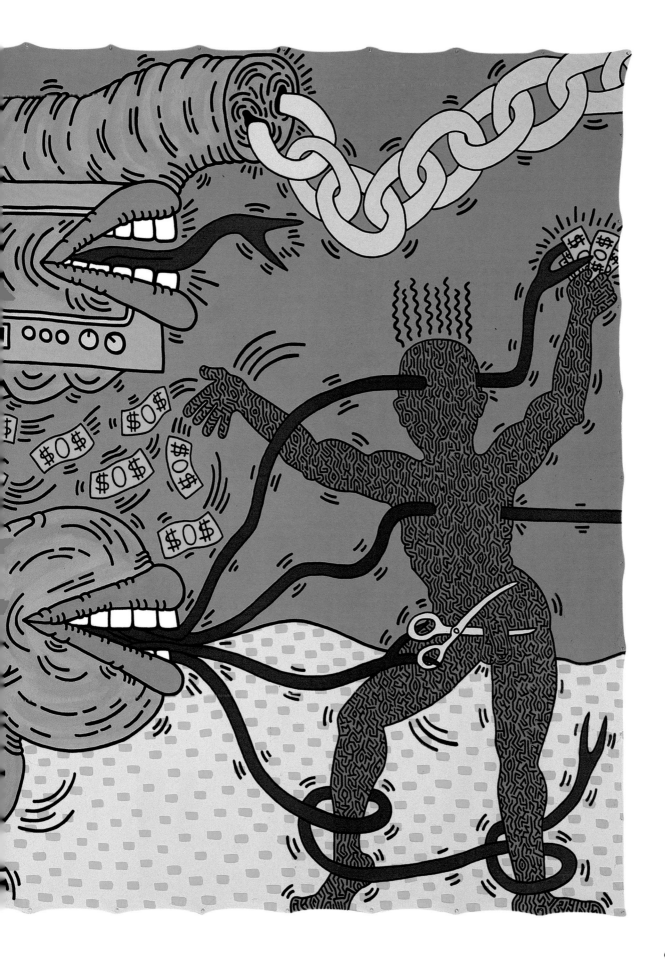

66-67쪽
무제
Untitled
1985년, 캔버스에 아크릴과 유채, 305×457cm
개인 소장

모세와 불타는 덤불
Moses and the Burning Bush
1985년, 캔버스에 아크릴과 유채, 305×366cm
개인 소장

71쪽

단속하라!
Crack Down!
1986년, 포스터, 56×44cm
뉴욕, 키스 해링 재단

있는 목격자는 눈이 감겨 있음에도 불구하고 그 장면을 바라보고 있다. 괴물과 악마들은 다른 인물을 쫓고 삼키면서 중앙의 사건을 둘러싸고 있다. 해링은 결코 만족스럽게 일소되지 않은 살인자와 관련된, 장황하며 다중으로 겹쳐진 작품을 제작했다.

1985년에 그린 〈마이클 스튜어트 – 아프리카를 위한 미국〉(72–73쪽)은 자신의 나라에 행해지는 정치의 남용을 지적하며 시대의 사회적 조건에 대한 솔직한 비평을 담고 있는 작품이다. 해링은 경찰에게 폭행당해 죽은 아프리카계 미국인 낙서화가를 극적인 방식으로 표현했다. 응시하는 눈과 공포어린 표정의 희생자가 사람들의 피로 이루어진 강을 따라 걸으며 무기력하게 가라앉고 있는 동안, 신원을 알 수 없는 사람들이 희생자를 발로 차고 목을 조이고 있다. 잠재적인 목격자들은 얼굴을 가리고 있으며, 희생자의 목은 돈의 전능한 손이 감싸고 있다. 똑바른 십자가 상징은 떨어지는 표시로 변형되었다. 차별과 공공연한 폭력이 함께 자행되었다. 해링은 남아프리카의 인종차별정책에 반대하는 뜻을 담은 작품을 제작했다. 여러 작품에서 이 주제를 중요하게 다루었다. 1984년에 인상적인 형식으로 제작한 〈무제〉(64쪽)는 지배자 백인과 소수자인 흑인 사이에 존재하는 명백한 차이에 초점을 맞춘 작품이다. 검은 인물은 빛나는 십자가를 손에 들고서 그의 적대자를 화면 밖으로 쫓을 듯이 힘차게 걷어차며 자신을 방어하고 있다. 이런 단순한 행동의 묘사는 당대의 압제에 대한 직설적 반대 요구들을 함축한 것이다.

마약 남용은 해링에게 더욱 의미 있는 주제였다. 그는 캠페인, 벽화, 포스터를 통해 마약에 대한 개인적 입장을 밝혔다. 이는 자신의 직접적인 경험과 1980년대 마약 문화와 마약으로 인한 전염병을 목격한 것에 기초한 것이다. 고속도로와 가까운

무지=공포, 침묵=죽음
Ignorance = Fear, Silence = Death
1989년, 포스터, 61×110cm
뉴욕, 키스 해링 재단

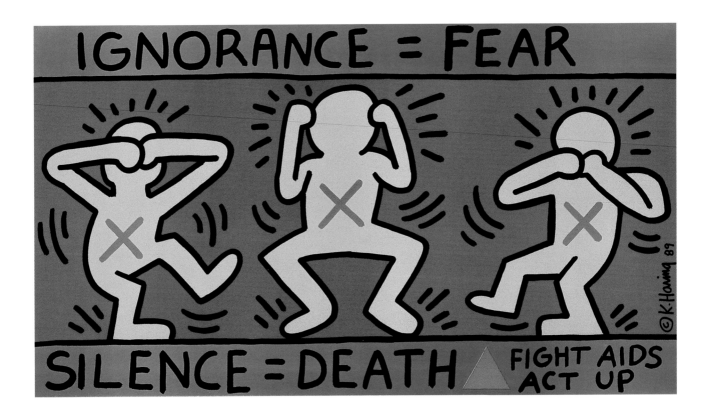

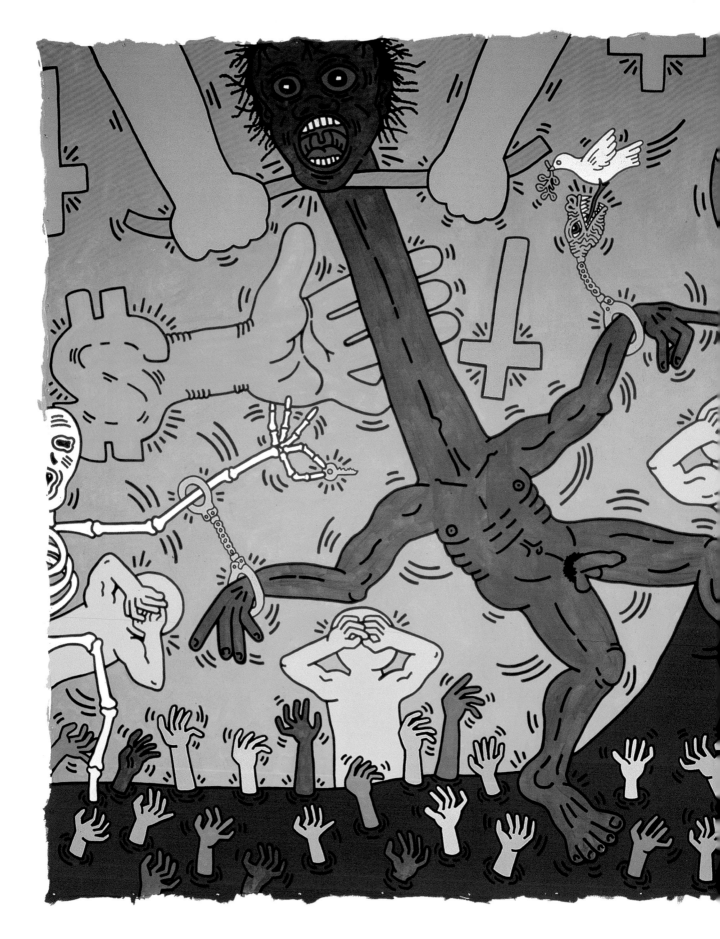

"모든 일에는 이유가 있다. 나는 모든 일이 항상 적절한 시간에 적절한 장소에서 일어난다고 확신한다."
—키스 해링, 1987년

마이클 스튜어트—아프리카를 위한 미국
Michael Stewart—USA for Africa
1985년, 캔버스에 아크릴과 유채, 305×458cm
개인 소장

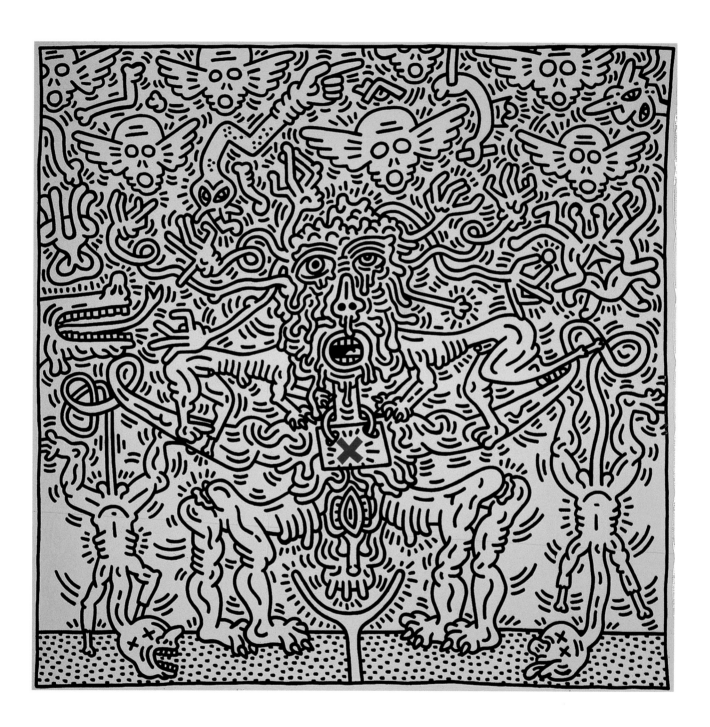

곳에 위치해 광고판처럼 보이는 거대한 벽에, 해링은 지나가는 운전자들이 읽을 수 있도록 '마약은 독약이다'라는 문구가 포함된 밝은 오렌지색의 벽화를 제작했다. 그가 교육용으로 사용한 또 다른 매체는 포스터로, 이는 해링이 전형적인 회화 언어와 함께 그의 메시지가 담겨져 무료로 배포되었다(70, 71쪽). 해링의 개인적인 삶에서도 희생자들은 마약 남용으로 인한 대가를 치러야 했다. 1988년 여름에 장 미셸 바스키아는 헤로인 과다복용으로 숨졌다. 친구이자 미술가로서 해링은 바스키아를 높이 평가했으며, 그를 위해 예술적 기념물을 제작했다. 같은 해 제작된 〈장 미셸 바스키아를 위한 왕관 더미〉(81쪽)에서 해링은 테두리에 빨간 선을 두른, 마치 경고 표지판 같은 삼각형의 캔버스를 사용했다. 중앙은 하얀색과 검은색의 왕관 더미로 채워져 있다. 해링은 장 미셸 바스키아의 태그였던 3개의 꼭짓점을 가진 왕관 상징을 통해 친구에 대한 경의를 표했다.

1980년대까지 대중들의 의식에서 에이즈 주제는 견고한 참호 속 깊이 숨겨져 있었다. 상대를 자주 바꿔가며 쾌락을 좇는 성생활은 더 이상 안전하지도 않으며, 육체적 욕망도 아닌, 오로지 파괴적인 것이 되어버렸다. 이것은 사실이었고, 해링도 자신이 이런 상황에 직면해 있음을 인식했다. 그는 이미 많은 친구와 지인을 에이즈로 잃은 상태였고, 자신 역시 이 병의 희생자가 될 수 있음을 충분히 자각하고 있었다. "삶은 매우 연약하다. 죽음과 삶을 나누는 경계선은 굉장히 예민한 선이다. 내가

74쪽
에이즈
AIDS
1985년, 캔버스에 아크릴과 유화, 305×305cm
독일, 아헨, 루트비히 국제예술 포럼

무제(프란체스카 알리노비를 위한 그림)
Untitled (Painting for Francesca Alinovi)
1984년, 모슬린에 아크릴, 305×457cm
독일, 라우프하임, FER 컬렉션

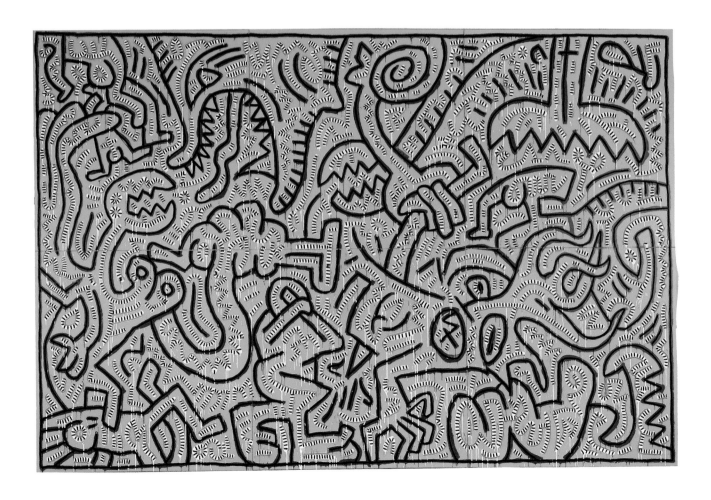

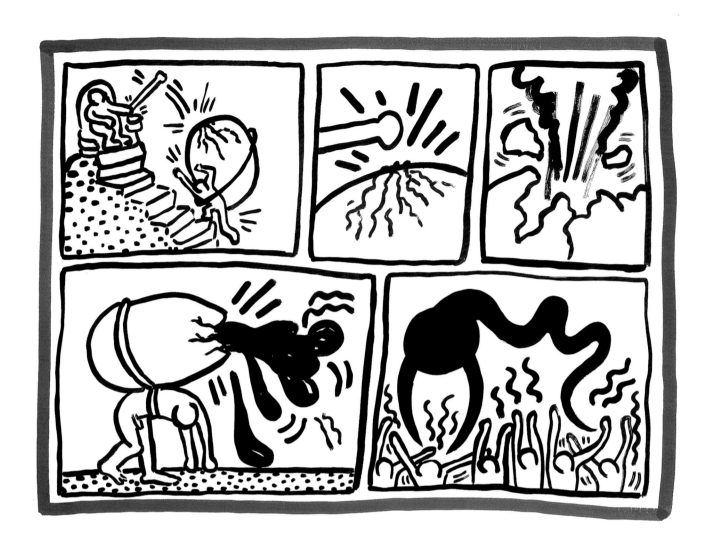

위와 77쪽
무제
Untitled
1988년, 종이에 먹물, 각각 57×76cm, 76×57cm
개인 소장

78-79쪽
무제
Untitled
1988년, 캔버스에 아크릴, 366×549cm
개인 소장

그 선 위를 걷고 있음을 알고 있다." 에이즈의 잠재적이고 치명적인 결과는 해링의 생활 습관에 영향을 주었다. "나는 성생활을 그만두지 않았지만, 안전하거나 안전하다고 생각되는 섹스만을 했다. 나는 스스로를 지키는 것에 대해 더욱 의식하게 되었다. 내가 할 수 있는 온갖 종류의 일들이 아직도 여전히 존재했다. 나는 어느 정도 활동적인 생활을 계속해나갔다. 그러나 1985년이 되자 에이즈는 뉴욕을 변화시켜버렸다." 해링은 자신이 언제 에이즈의 희생자가 될지 알 수 없었지만, 생애 마지막 시기에 에이즈 주제를 점점 더 많이 다루었다. 이 작품들은 다른 사람들을 같은 운명으로부터 구하려는 목적으로 제작한, 그들의 충동을 억제시키고자 한 그림이다. 1985년에 그린 대형 작품 〈에이즈〉(74쪽)는 인상적이고 통찰력 있는 작품이다. 중앙에는 죽은 자를 데려가는 괴물의 머리가 있다. 그 괴물은 부정적인 빨간색의 십자 표시가 몸에 그려져 있는데, 희생자들의 다양한 성적 욕망에게 그 자신을 제공하며 그들을 손으로 더듬고, 껴안고, 핥으면서 선동하고 있다. 희생자들은 죽음 속에서 절정에 달한 희열로 자신을 이끈다. 눈이 십자 표시로 지워진 두 인물은 자신들의 성기에 의지해 거꾸로 매달려서 튀어나온 혀를 무기력하게 땅에 끌고 있다. 위쪽에 그려진 날개 달린 죽은 이의 머리가 전체 이야기를 완성하고 있다.

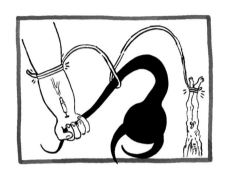
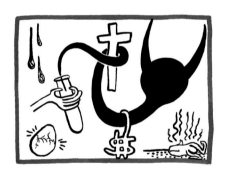
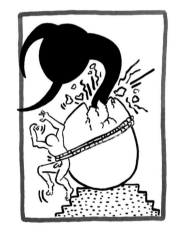

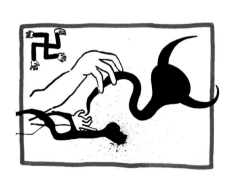
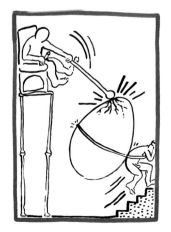

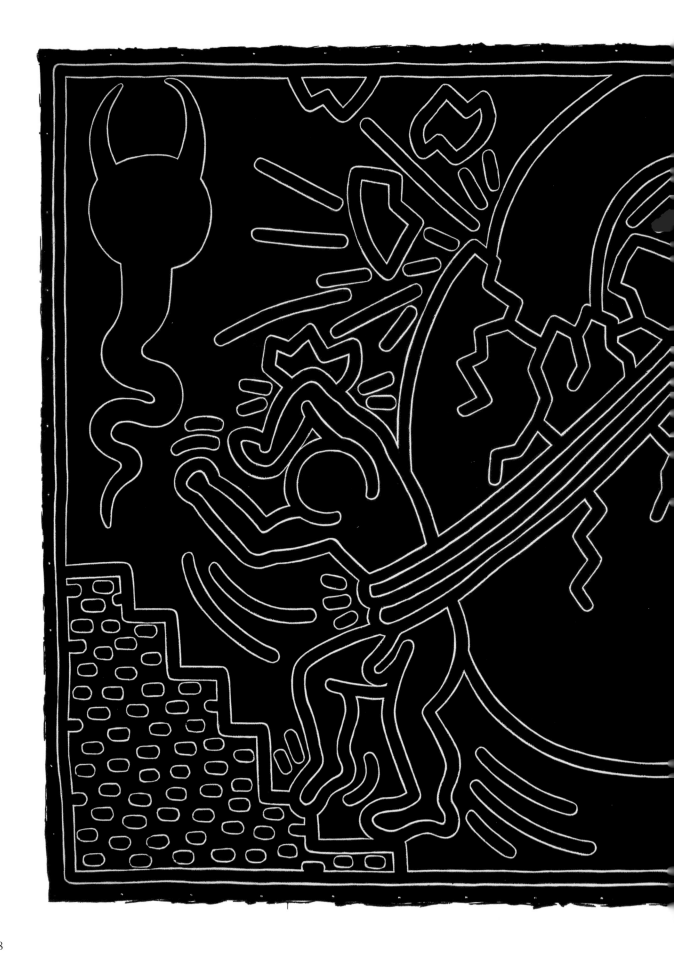

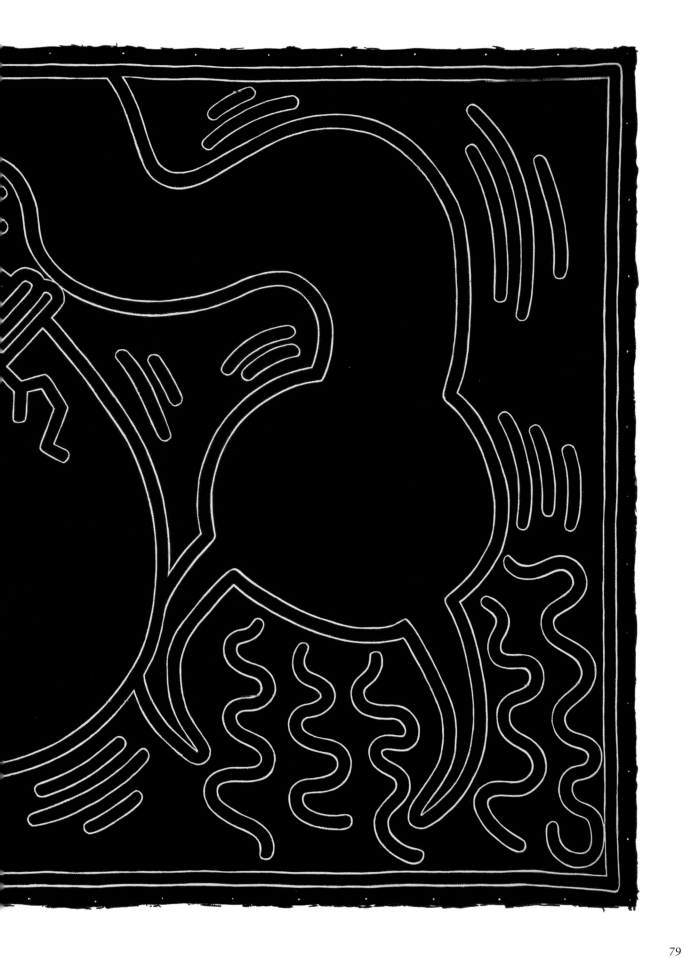

침묵=죽음
Silence = Death
1989년, 캔버스에 아크릴, 102×102cm
개인 소장

1988년 4월 24일 종이에 빨간색과 검은색의 먹물로 그린 드로잉 연작에는 뿔달린 정자 형태의 바이러스가 등장한다(76, 77쪽). 해링은 인상적이고 강렬한 은유를 이용했다. 마약 중독자가 주사를 사용하거나 남성과 여성이 그 성적인 특성에 따라 안전하지 못한 성생활을 할 때, 악마의 정자를 등장시킴으로써 감염의 원인과 가능성을 제시한 것이다. 여러 변형을 통해 해링은 이 질병을 뻐꾸기 알에 비유했다. 다시 말해 감염자가 항상 지고 다녀야 하는 무거운 짐으로 표현한 것이다. 질병의 발병은 악마의 정자가 알에서 나오는 순간으로 상징되었다. 흥미롭게도 그림의 내용과 그것들의 경계선 사이에는 관련성이 있다. 해링의 다른 작품에서와는 다르게, 뿔은 여러 곳에서 밝은 빨간색의 경계선을 침범하고 있다. 이 연작의 마지막 드로잉에는 우아한 필기체 같은 정자의 초상이 있다. 해링은 1988년에 제작한 대형 작품에서 다시 한 번 거대하고 무거운 짐과 관련된 주제를 다루었다(78-79쪽). 검은색 배경에 그린 하얀색 선들을 통해 질병의 발병 순간을 표현했다. 감염된 사람은 등이 단단하게 묶인 채 어렵게 계단을 오르고 있는데, 여기서 질병은 다시 한 번 뿔 달린 거대한 정자의 형태로 알을 깨며 탈출하고 있다.

해링의 놀라운 느긋함과 자기 과신은, 병에 대한 진단 이후 변화한 죽음의 추상적인 관념에 직면했다. "1980년대 내내 나는 항상 내가 에이즈의 후보자가 될 수 있음을 알고 있었다. 뉴욕의 구석구석에는 온갖 종류의 난잡한 행위들이 있었기 때문이다. 나는 그 모든 것들의 일부였다." 1988년 중반에 일본에 머무르는 동안 해링은 자신의 몸에서 보라색 반점들을 발견했고, 미국으로 돌아온 후 에이즈로 추정되는 첫 번째 징후를 진단받았다. "우선, 당신은 완전하게 파괴된다. 당신은 굉장한 혼란을 경험하게 된다. 말하자면, 비록 내가 아무리 이런 일이 발생하리라 예감하고 있었을지라도, 그 일이 실제로 일어나면, 당신은 전혀 준비되지 않았음을 깨닫게 된다는 것이다. 그래서 당신이 가장 처음 하는 행동은, 울음을 터뜨리는 것이다. 나는 동쪽 아래편의 이스트 리버로 넘어가 울고 또 울었다." 이후에 해링의 작품들에서는 더 강한 날카로움과 심오함이 표현되었다. 희망과 절망 사이에 사로잡힌 그의 개인적인 환경은 예술적 에너지를 손상시키지 못했고, 오히려 그 이상의 생기를 제공했다. 마치 자신의 운명에 대항해 그림을 그리는 것처럼 해링은 엄청난 활력이 담긴 작품을 제작했다. 1989년에 제작한 〈침묵=죽음〉(80쪽)처럼 일종의 선전 활동 같은 특성을 지닌 작품들이 그 예에 속한다. 관람자는 검은색 배경에 뚜렷하게 대비되어 그려진 분홍색의 삼각형을 직면하게 된다. 자신의 눈, 귀, 입을 교차적으로 막은 은색 외곽선의 인물들은 분홍색 삼각형 위로 그물같이 퍼져 있다. 관람자에게 인내, 무지, 침묵에 대항해 행동하기를 촉구하는 예리한 작품이다. 주제적으로, 이런 관련성은 에이즈 반대 포스터에서 다시 나타난다(70쪽). '침묵=죽음'의 진술은 '무지=공포'라는 그 이상의 표어로 논리적으로 확장되었다.

1989년에 그린 2면화 〈무제(제임스 앙소르를 위해)〉(82-83쪽)에서, 해링은 이미 자신의 몸은 죽음에 이르도록 운명지어졌지만, 자신은 예술에서 영원한 삶을 얻으리라는 확신을 시각화했다. 검은색과 하얀색으로 된 2개의 패널은 해링의 초기작인 지하철 드로잉을 연상시킨다. 첫 번째 패널에서, 화단에 정액을 사출하고 있는 해골은 손에 반짝이는 열쇠를 들고 있다. 옆의 패널은 죽음의 정자가 꽃들을 자라게 하고,

"내가 유일하게 행복한 시간은 작업을 할 때다."
—키스 해링, 1987년

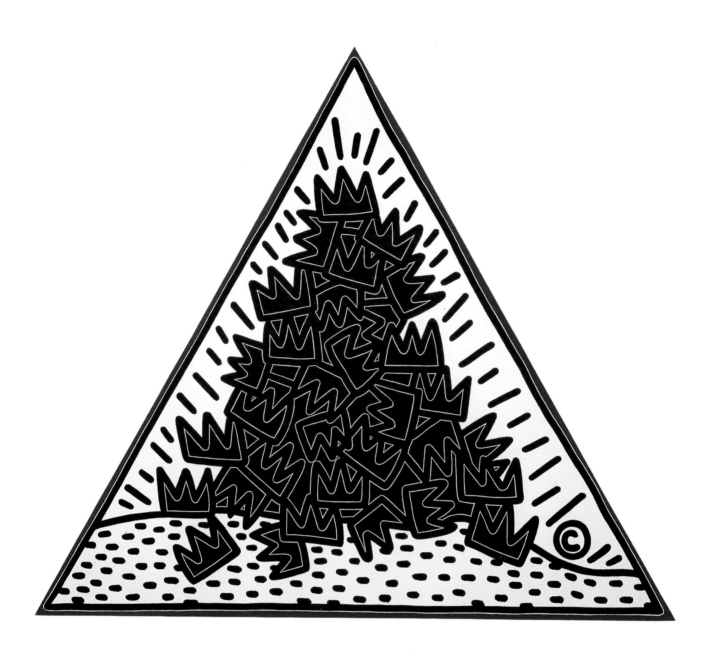

해골이 이를 보며 기뻐하는 장면이다. 여기서 말하는 바는 간단하다. "작품은 내가 가진 모든 것이다. 예술은 나의 생명보다 더 중요하다."라고 그는 자신의 일기에 적었다. 에이즈 바이러스 양성반응을 진단받은 이후, 해링은 삶의 방식을 바꿨다. 성생활보다 건강에 더 많은 관심과 중요성을 두었다. 그는 점점 약해져가는 에너지를 지적 자극을 주는 사람들과의 대화에 더욱 집중했다. 해링은 당시 친구이자 연인이었던 주안 리베라와 헤어졌다. 더 이상 연인에게 구속되는 것을 바라지 않았다. 해링은 신뢰할 수 있는 마지막 동료인 길 바스케스와 정신적인 우정을 나눴다. "이제 이것은 내가 성적인 관계를 가지지 않을 누군가와 함께 하는 도전이 되고 있다. 나는 누군가와 함께 나누고 돌보는 우정을 갖는 것이 얼마나 놀라운지를 발견하고 있다."

장 미셸 바스키아를 위한 왕관 더미
A Pile of Crowns for Jean-Michel Basquiat
1988년, 캔버스에 아크릴, 305×264cm
뉴욕, 키스 해링 재단

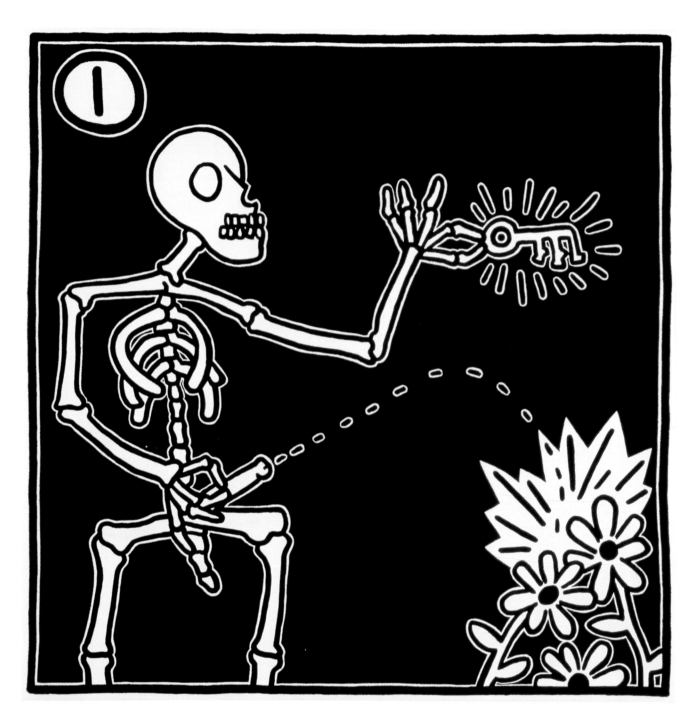

무제(제임스 앙소르를 위해)
Untitled (for James Ensor)
1989년, 캔버스에 아크릴, 두 부분, 각각 92×92cm
개인 소장

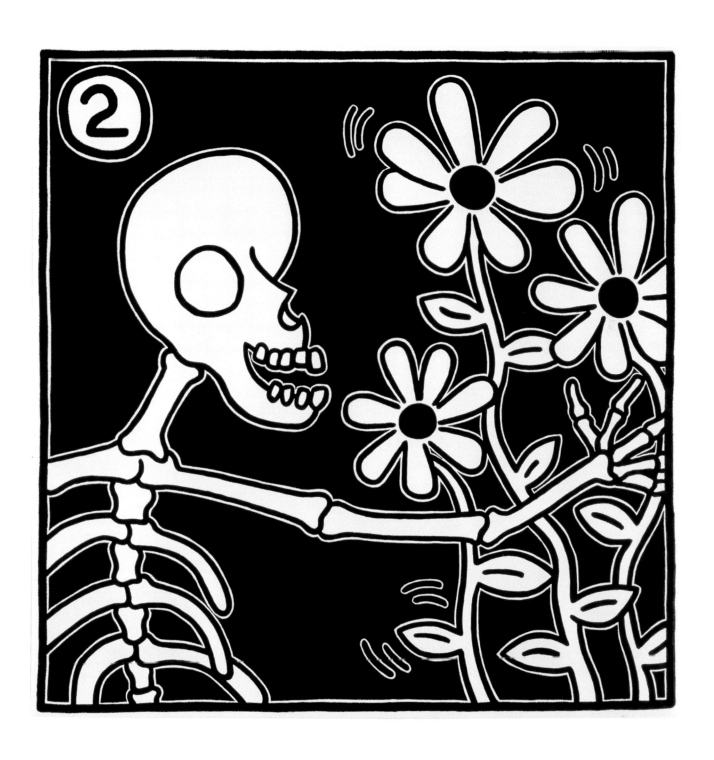

"나는 하루하루를 마치 최후의 날인 것처럼
보낸다. 나는 삶을 사랑한다."

—키스 해링, 1987년

대단원

삶의 마지막 기간에, 해링은 자신의 예술 세계를 그 이상의 복잡한 것으로 더욱 풍요롭게 만들었다. 그는 상황의 심각한 변화에서 기인된 작품의 더 많은 요구들을 점점 더 감지했다. 해링은 작가 윌리엄 버로스의 작품을 학창시절부터 높이 평가했는데, 1987년에 그를 처음 알게 된 이후 교류를 이어왔다. 해링은 윌리엄 버로스와 두 가지 기획을 함께 진행했다. 해링은 『계시록』이라는 제목으로, 1988년에 출간된 버로스의 글에 10장의 실크스크린을 더해 화집을 제작했다. 이듬해 해링은 버로스의 소설 『서쪽 땅』의 「골짜기」 장을 형상화한 15개의 에칭 연작을 제작했다. 해링은 지치지 않고 활동했다. 도쿄에 두 번째 '팝 숍'을 열었다가, 얼마 후에 다시 이를 그만두었고, 뒤셀도르프에서는 거대한 야외 조각 작품은 제작했다. 그리고 그의 마지막 전시회를 토니 샤프라지 갤러리에서 준비했다. 자신의 에이즈 진단과 더불어 앤디 워홀, 장 미셸 바스키아, 주안 두보즈와 그 밖의 가까운 친구들의 죽음은 그 시기가 해링에게는 대격변의 시간들이었음을 알려준다. 해링은 샤프라지 갤러리의 전시회를 살아오면서 그가 달성한, 일종의 이력서 같은 것으로 만들고자 했다. 양식적 측면에서, 길게 확장된 캔버스는 일반적인 직선의 형태를 벗어났다. 작품의 화면은 원, 삼각형, 드물게 사각형 형태를 지녔다. 내용적 측면에서는, 이전의 작품들과는 완전히 다른 새로운 경향이 등장했다. 해링은 준비가 되어 있지 않은 캔버스에 물감을 두껍게 칠하고 물감이 모서리로 흐르도록 한 후, 하얀 캔버스가 보이도록 내버려 두었다. 이와 같은 '방울들'이 남긴 흔적은 작품의 필수 요소였다(84쪽). 해링의 도상적 메시지는 그의 만화 같은 인물들이 지닌 직접성을 잃었다. 회화 구조의 깊이는 내용적 측면에까지 확장되었으며, 그 결과 관람자와의 직접적인 만남은 더 어려워졌다. 넓은 면을 차지하는 단색의 화면에서 관람자는 오히려 더 회화적인 접근을 확인하게 되었다. 인물과 기호는 병치되는 것에서 밀도 있게 서로 엮이는 것으로 변했다.

1989년 10월 24일에 제작한 〈빗속에서 걷기〉(88-89쪽)는 이런 형태와 색채 실험에 대한 기록이다. 파란색의 캔버스는 밀도 높은 흰색 기호들의 그물과 그림문자로 덮여 있다. 검은색 물감으로 빠른 속도로 스케치된 새처럼 생긴 존재는 전체 화면을 가로질러 성큼성큼 걷고 있다. 물감을 떨어뜨린 흔적과 그려진 방울들은 이미 제목

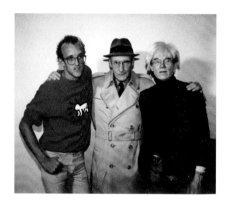

키스 해링, 윌리엄 버로스, 앤디 워홀, 1985년

84쪽
브라질
Brazil
1989년, 캔버스에 아크릴과 에나멜 물감, 183×183cm
개인 소장

에서 연급된 빗방울을 연상시킨다. 같은 날 그린 〈마지막 열대우림〉(87쪽)은 제작 방식에서 유사성을 볼 수 있다. 중앙의 한 인물 대신에, 서로 얽혀 있는 작은 장면들의 조직이 화면 전체에 균일하게 퍼져 있다. 깊은 정글 속에서 난해한 창조물이 태어나고, 인간은 그들의 정욕의 희생물이 되었다. 그러나 나무는 기술적인 장치의 부속품들처럼 보인다. 불합리하며 산만한 이야기지만 항상 인간, 괴물, 자연 사이에는 상호 연결된 고리가 있다. 그리고 이 모든 것들을 통해 열대우림의 모습은 깊이 있는 사고를 가능하게 한다. 이런 작품은 작가의 경이로운 창조적 열정과 고갈되지 않는 정신적 잠재력의 결과이다.

유럽에서 해링은 상당한 인정을 지속적으로 받고 있었다. 그의 작품은 미국의 시장이 반응하기 오래 전서부터 수집되어왔다. "내가 이해하지 못하는 것은 1989년을 지나 1990년으로 가면서도 나의 작품이 여전히 미국의 미술 기관과 미술관 세계로부터 거부당하고 있다는 점이다. 어떤 점에서 나는 그 거부가 기쁘다. 왜냐하면 내가 대항해서 싸울 상대가 있기 때문이다. 나의 지지자들은 미술관이나 전시기획자들에 의해 만들어진 적이 없다. 나의 지지자는 대중이었다." 한편으로, 보통 사람들에게 인정을 받는 것은 해링에게 매우 중요했다. 하지만 다른 한편으로는, 미술관으로부터 인정받지 못해서 고통받기도 했다. 자신의 나라에서 자신의 작품이 느리게 인정받은 이유는 의심할 여지없이 해링의 특이한 경력 때문이었다. "정말이지, 나는 나중에야 인정을 받게 될 거라고 생각한다. 그 일은 내가 여기에서 감사할 수 없을 때 일어날 것이다." 그의 말이 옳았다. 해링의 사후에 그의 탁월한 중요성은 미술계에서 인정받았으며, 그의 작품들이 중요 전시회에서 명예를 얻었다.

1989년 여름에 해링은 산 안토니오 교회 외부 벽화의 제작을 위탁받아 이탈리아의 피사로 갔다. 이것이 그의 마지막 공공 작품이 되었다. 해링은 피사에서의 체류

무제
Untitled
1988년, 캔버스에 아크릴, 183×244cm
개인 소장

가 자신의 경력에서 중요한 일 중 하나였다고 밝혔다. 그는 대중의 높은 관심을 고려해서 벽화 〈투토몬도〉(91쪽)를 제작했다. 해링의 전형적인 방식으로 그려진 대형 인물과 동물은 인간의 모든 활동 영역을 결합한 것이다. 이 벽화는 삶에 대한 해링의 마지막 찬가였다. 생전에 해링은 자신의 이름으로 된 재단을 설립했으며, 그의 비서 줄리아 그루언이 해링이 해왔던 것처럼 그 재단을 계속 운영해야 한다는 특별한 의지를 표명했다. 해링의 소망에 따라 어린이 자선을 위한 특별 후원과 에이즈와 싸우기 위한 조직이 생겼다. 재단의 예술적인 목표는 더 많은 대중에게 키스 해링, 예술가, 한 남자를 널리 알리기 위한 전시회와 다른 기획들을 계획하는 것이었다.

　해링이 작업실에서 제작한 마지막 작품은 1989년 11월로 기록되어 있으며, 이때는 그의 에너지와 예술적 활동이 고스란히 유지되던 시기였다(90쪽). 진정한 그의 마지막 작품으로서, 제목이 붙여지지 않은 이 작품은 여러 가지 측면에서 작가의 일생 동안의 작품 중에서 중요한 위치를 차지하고 있다. 이 작품은 모든 공포를 조롱하는 듯한 활기찬 화면으로 구성되어 있다. 관람자는 대형 캔버스에서 해링의 전형적인 인물들이 팔을 활짝 벌리고 무리지어 있는 모습을 쉽게 알아볼 수 있다. 환호하는 인

마지막 열대우림
The Last Rainforest
1989년, 캔버스에 아크릴, 183×244cm
뉴욕, 데이비드 라샤펠 컬렉션

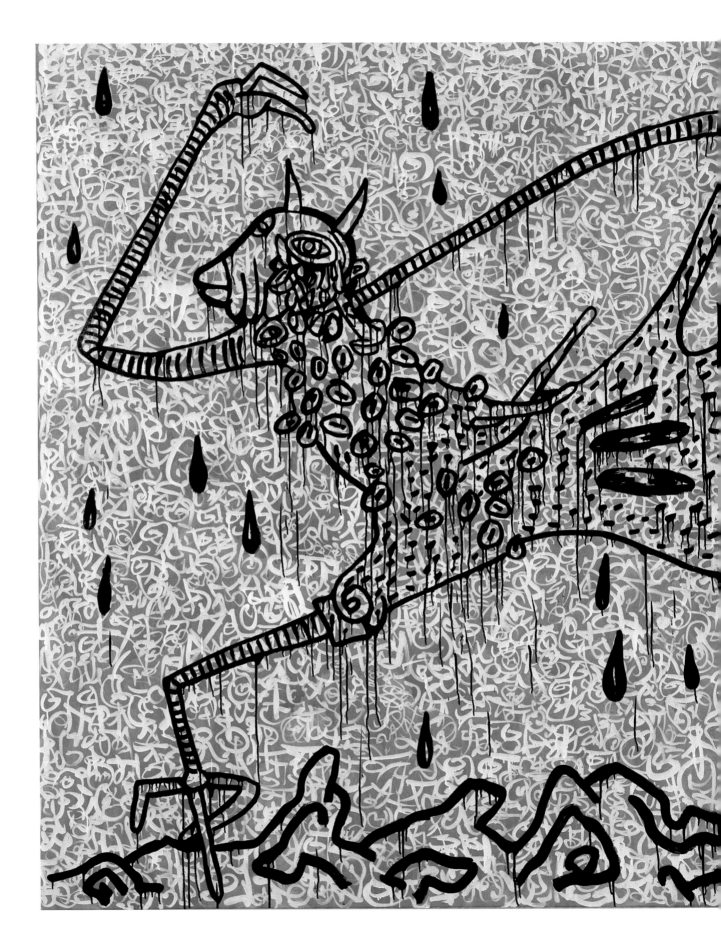

빗속에서 걷기
Walking in the Rain
1989년, 모슬린에 아크릴, 183×245cm
뉴욕, 키스 해링 재단

91쪽

투토몬토
Tuttomondo
1989년, 이탈리아, 피사, 산 안토니오 교회의 벽화

물들의 행동은 일종의 숭배의 표현으로 읽을 수 있다. 숭배와 찬양의 몸짓으로 그들은 하늘을 향해 팔을 뻗고 있다. 변화가 거의 없는 넓은 색면은 인물과 배경, 인물과 인물 사이의 구분을 어렵게 만들어 작품의 인상을 강화시킨다. 외곽선 위에 다른 색채로 이어지며 덧칠해진 짧은 붓질들은 화면 전체에 걸쳐서 있으며, 명확한 화면은 그 아랫부분을 흐릿하게 만드는 우아한 베일을 닮은, 흐르는 물감으로 마무리되었다. 회화적 측면에서도 이 작품은 작가의 일종의 예술적 이력서로 해석할 수 있다. 이 작품에는 해링의 기술적 실험이 종합되어 있다. 화면을 채운 선은 해링의 초기작인 비닐 방수포 그림들을 연상시킨다. 화면 전체에 그려진 그림문자는 상형문자 같은 상징에 대한 해링의 애정을 나타내고 있으며, 흐르는 물감은 해링의 '방울들'로 거슬러 올라간다.

1990년 1월의 마지막 날, 해링의 병세는 눈으로 확인할 수 있을 정도로 악화되었다. 그는 매우 약해져 더 이상 그림을 그릴 수 없는 상태였다. 사망하기 얼마 전, 그는 자신의 전기 작가에게 다음과 같이 고백했다. "당신은 절망할 수 없습니다. 절망한다면 그것은 포기이고, 당신은 멈출 것이기 때문이다. 치명적인 병과 함께 사는 것은 인생에 대해 완전히 새로운 시각을 제공합니다. 나는 삶을 감사하기 위한 어떠한 죽음의 위협도 필요로 하지 않습니다. 왜냐하면 나는 항상 삶에 감사해왔기 때문입니다. 나는 항상 당신이 삶을 충만하게, 그리고 당신이 할 수 있는 한 완전하게 살고 있다고 믿습니다. 그렇게 당신을 향해 오고 있는 미래를 맞이할 것입니다."

무제
Untitled
1989년, 캔버스에 아크릴과 에나멜 물감, 183×183cm
뉴욕, 키스 해링 재단

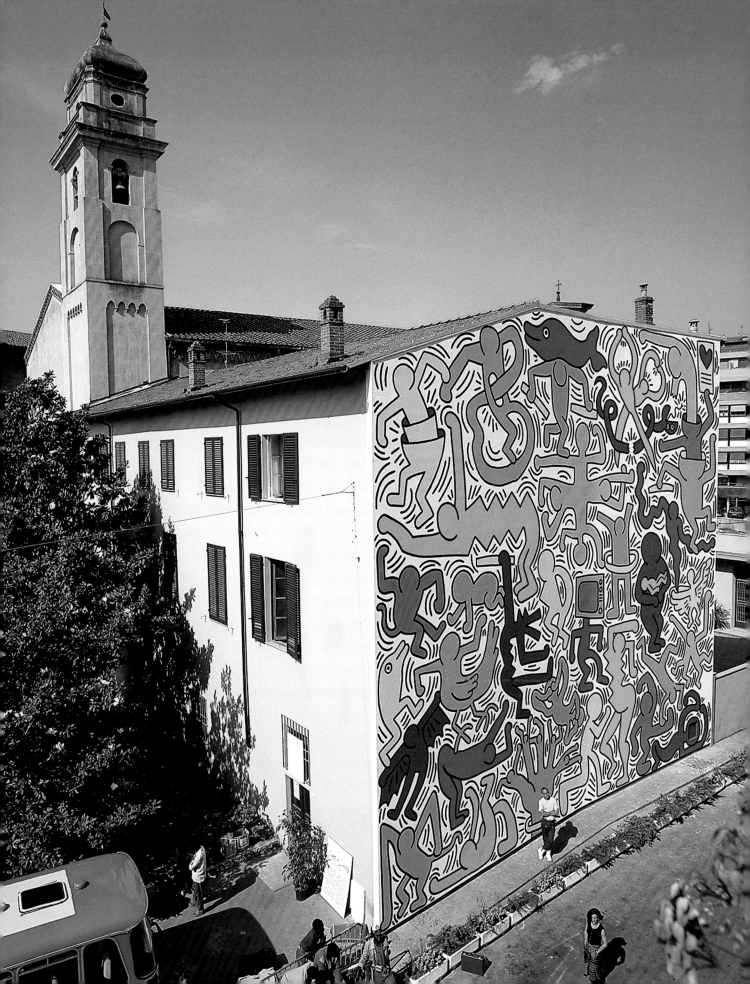

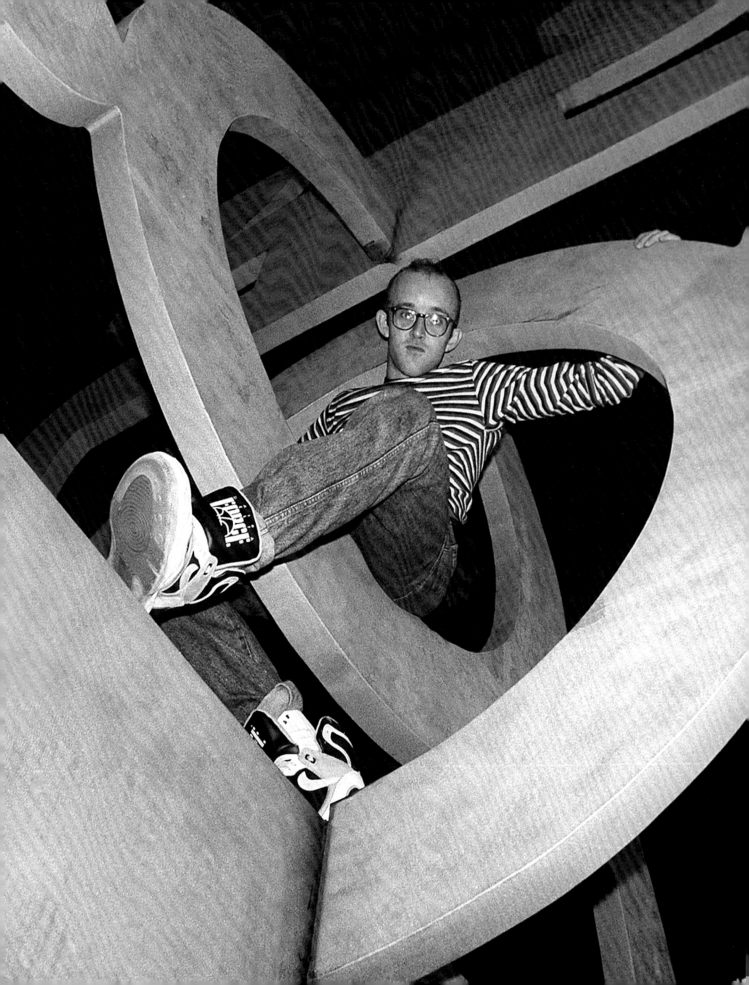

키스 해링

1958 – 1990
삶과 작품

1958 5월 4일 펜실베이니아 리딩에서 4남매 중 맏이로 태어나다. 어릴 때부터 드로잉에 상당한 관심을 가져 이를 발전시키다. 아버지 알렌이 해링의 열정을 지지하고 후원하다. 워싱턴의 허시온 미술관에서 처음으로 앤디 워홀의 메릴린 먼로 연작을 보다. 이 경험에서 깊은 인상을 받다.

1976–78 1976년에 펜실베이니아 쿠츠타운에 있는 고등학교를 졸업한 뒤, 부모님의 조언에 따라 펜실베이니아 피츠버그에 있는 아이비 전문미술학교에 진학해 상업 그래픽 디자인을 공부하다. 2학기만을 마친 후, 독자적인 예술 세계를 추구하기 위해 학교를 그만두다. 그러나 계속 세미나에 참석하며 대학의 시설들을 이용하다. 일상의 영향과는 별도로, 피에르 알레친스키, 장 뒤뷔페, 로버트 헨리, 크리스토의 작품이 예술적 영감의 주요 원천이 되다. 이들의 영향을 받아 해링의 그래픽 양식은 선 중심으로 발전하다.

1978 19세의 나이로 피츠버그 미술공예센터에서 첫 번째 개인전을 열 기회를 갖다. 상당히 이른 나이에 이런 기회를 얻게 된 것에 흥분하지만, 이를 계기로 피츠버그가 앞으로 자신의 예술적 발전에 그리 많은 기회를 제공하지 못하리라는 것을 깨닫고 떠나기로 결심하다. 뉴욕으로 이주해 시각예술학교에 등록하다. 학생으로서 제니 홀저의 〈진부한 문구〉와 윌리엄 버로스, 브라이언 기신의 기법에 기초해 비디오 아트, 설치, '콜라주'를 발전시키다. 초기에는 모든 사람이 볼 수 있는 장소인 거리와 클럽에 작품을 전시함으

92쪽
뒤셀도르프에 위치한 제조 공장에서 자신의 강철 조각 작품 위에 있는 키스 해링, 1987년경

로써 대중과 더욱 가깝게 만나려 노력하다. 예술은 엘리트만을 위한 배타적인 것이 아니라 모든 이에게 열린 것이어야 한다는 신념을 갖다. 음악가와 배우뿐 아니라 케니 스카프, 장 미셸 바스키아 같은 미술가들과 친분을 쌓다. 시간이 지남에 따라, 그는 대안 예술과 클럽 문화를 대표하는 인물이 되다.

1980 정확한 시대감각으로 뉴욕 지하철역의 기한을 넘긴 광고 포스터들로 비어 있는 공간을 발견하고는 초크 지하철 드로잉으로 그 공간을 채우다(18–23쪽, 94쪽). 이는 대중과 직접 소통하고 다른 이들과 자신의 예술 세계를 공유할 수 있는 이상적인 기회가 되다. 해링의 표현에 의하면, 지하철은 곧 그의 '실험실'이 되고 그곳에서 자신의 선명한 선과 관련된 실험들을 행하다. 또한 화관 같은 광선의 후광에 둘러싸여 기는 아기 형상인 '빛을 내는 아가'(8쪽 위)가 처음으로 등장하는 것도 바로 이곳이다. '타임스 스퀘어쇼' 그룹전에 참가해 자신의 작품과 다른 작가들의 작품을 직접 비교할 수 있는 기회를 갖다. 1980년 가을, 시각예술학교의 겨울 학기에 등록하지 않기로 결심하다. 학위를 못받고 학교를 떠나다. 학위는 사후인 2000년에 수여되다.

1981 클럽 57과 머드 클럽에서 그룹 전시회를 수차례 기획하다. 웨스트베스 페인터 스페이스, 클럽 57, 할 브롬 갤러리, P.S. 122에서 열린 전시회에서 공간을 많이 차지하는 대형 설치 작품을 전시하다. 이들은 후에 '소호 위클리 뉴스'에 실린 그의 첫 번째 전시평의 주제가 되다. 이때부터 작품 판매로 이익을 얻기 시작하다. 오랜 기간 연인이 되는 주안 두보즈를 만나다.

1982 화랑을 소유하고 있던 토니 샤프라지는 해

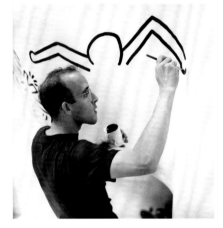

벨기에 크노케의 드래곤 하우스에서 작업 중인 키스 해링, 1989년

링의 전시 계획에 동의하다. 해링의 첫 번째 개인전에서 선보인 작품들은 주로 비닐 방수포에 제작된 것으로, 공업용으로 생산된 이 보호물질은 가격이 저렴해 대형 작품을 제작하기에 적합하다. 전시회의 드로잉과 회화작품은 해링의 지하철 드로잉 양식의 연장선상에 있는 것이다. 해링의 다양한 표상이 등장하는 30초짜리 애니메이션이 뉴욕 타임스 스퀘어의 스펙태컬러 광고판에서 한 달간 매일 20분씩 상영되어 인기를 얻다(32쪽 아래). 낙서미술과의 접촉을 통해 젊은 낙서화가인 LA Ⅱ를 알게 되어 함께 많은 공동 기획을 하다. 작품들이 유럽에 알려지기 시작하다. 가을에 독일 카셀에서 개최된 제7회 현대미술 연례전인 '다큐멘터'에 참가하고, 이어서 네덜란드, 벨기에, 일본을 여행하다.

키스 해링, 1983년. 그는 자주 행인들과 대화를 나눴다. 키스 해링은 대중과 직접 소통하는 것을 중요하게 여겼다.

1983 이탈리아를 처음으로 여행하다. 나폴리의 루치오 아멜리오 화랑에서 전시회를 열다. 학창시절부터 존경해왔던 작가 윌리엄 버로스를 만나다. 뉴욕의 휘트니 비엔날레와 상파울로 비엔날레에 참가하다. 펀 갤러리에서 열린 자신의 개인전 개막식에서 앤디 워홀을 우연히 만나다. 두 예술가 사이에 우정이 싹트다. 이 우정은 서로에 대한 존경과 예술적 아이디어의 교환으로 특징지을 수 있다. 첫 번째 바디페인팅을 제작하다. 문제의 신체는 안무가 빌 T. 존스의 몸이다.

1984 많은 공공 작품이 어린이를 위한 자선 사업과 연계되어 기획되다. 뉴욕, 암스테르담, 런던, 도쿄, 보르도의 학교와 미술관에서 드로잉 워크숍을 열다. 미국과 독일의 문맹퇴치 캠페인을 위한 모티프를 디자인하다. 미니애폴리스의 워커 아트센터에 벽화를 그리다. 이어서 시드니, 멜버른, 리우데자네이루에서도 벽화를 제작하다. 공공장소에서 작업을 할 때면 어린이들과 십대 청소년들에게 둘러싸이다. 그때마다 항상 스티커와 뱃지를 팬들에게 나눠주다. 그레이스 존스의 몸에 두 번째 바디페인팅을 그리다(55쪽). 여름에 베니스 비엔날레에 참가하다. 국립 마르세유 발레단의 '천국과 지옥의 결혼'을 위한 무대 세트를 디자인하다.

1985 뉴욕의 레오 카스텔리 갤러리에서 처음으로 강철과 알루미늄 조각 작품을 전시하다. 보르도 현대미술관에서의 첫 번째 대규모 개인전을 위해 '십계명' 연작을 제작하다. 남아프리카의 인종차별정책에 대한 입장을 공식적으로 밝히고, 정치적 발언의 강도를 높이다. 해링의 예술 세계에서 에이즈는 더 중요한 주제가 되다. 다양한 방식으로 이 주제를 다루다. 오랜 기간 연인이던 주안 두보즈와 결별하고 파라다이스 개러지에서 새 연인 주안 리베라를 만나다.

1986 4월, 뉴욕 소호에 첫 번째 '팝 숍'을 열고 티셔츠, 포스터, 스티커, 자석 등 자신의 상품을 판매하다(46쪽). 작품 활동의 일환으로 시작한 팝 숍은 자신의 예술을 대중과 공유하기 위해 계획된 것이다. 거리에서 대중과 가깝게 만나는 것은 계속해서 해링의 가장 중요한 문제가 되다. 이때까지 세계 곳곳의 공공장소에서 50개가 넘는 작품을 제작해 왔다. 그중 많은 작품들이 사회적 메시지를 담고 있다. 몇몇 벽화는 병원과 교회같이 주목을 끄는 장소에 그려졌으나 다른 벽화들은 눈에 덜 띄는 장소에 그려졌다.

1987 안트웨르펜과 헬싱키, 벨기에 연안의 크노케 리조트에서 개인전을 열다. 니키 드 생팔과 장 탱글리를 만나다. 그 결과, 함부르크에 위치한 루나 루나 순회 놀이동산을 위한 회전목마를 제작한다. 독일에서 〈랑드와를 위한 빨간 개〉로 '뮌스터 조각 프로젝트' 전시에 참가하다.

1988 에이즈 바이러스에 감염되었음을 알다. 그로 인해 작품에서는 신랄함과 가혹함이 나타나다. 해링의 개인적 상태는 희망과 절망 사이에서 동요하다. 그러나 예술적 에너지를 억제하는 것이 아니라 오히려 그 에너지를 더욱 강화시킨다. 작품을 통해 자신의 운명을 극복하려는 것처럼 쉬지 않고 작업하다. 더욱 적극적으로 에이즈 반대운동에 참여하다. 도쿄에 팝 숍 지점을 내다.

1988-89 새로운 심오함으로 생의 마지막 해의 작품 세계를 풍요롭게 만든다. 작가 윌리엄 버로스의 두 작품(『계시록』과 『골짜기』)에 삽화를 그

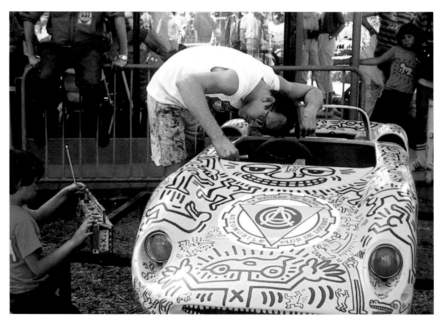

르망에서 모형 자동차에 그림을 그리고 있는 키스 해링, 1984년
개인 소장

리다. 바르셀로나, 모나코, 시카고, 뉴욕, 아이오와시티, 피사에서 대형 벽화를 제작하다. 피사의 사탑이 있는 도시에서 산 안토니오 교회의 파사드에 벽화 〈투토몬도〉(91쪽)를 그리다. 이 작품을 자신의 대표작 가운데 하나로 꼽다. 개인적 생활에 있어서는 마지막 정신적 동료인 길 바스케스와 많은 시간을 보내다. 사망 전에 자신의 이름을 내건 재단을 설립하고, 비서 줄리아 그루언에게 재단의 운영권을 맡기다. 재단의 목표는 어린이 자선사업의 후원과 에이즈와 싸우는 단체의 지원이다. 또한 이 재단은 전시, 출판, 작품 임대를 통해 한 인간이자 예술가인 키스 해링에게 더 많은 대중의 관심을 모으는 데도 일익을 맡다(www.haring.com과 www.haringkids. com).

1990 2월 16일, 31세의 젊은 나이에 에이즈로 사망하다.

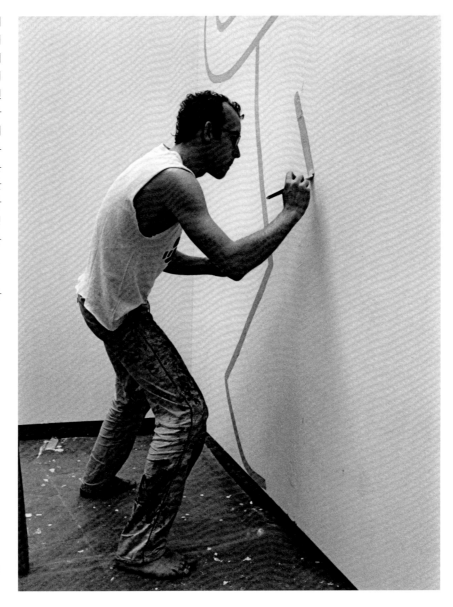

1984년에 작업 중인 키스 해링. 그는 준비 스케치 없이 벽에 직접 작업했다.

해링은 어디에나 자신의 표시를 남겼다. 이것은 1984년에 쾰른 미술관의 전기 콘센트를 장식한 것이다.

참고 문헌

Drenger, Daniel: Interview with Keith Haring, in: *Columbia Art Review*, Spring, 1988.

Gruen, John: *Keith Haring: The Authorized Biography*. New York, 1991 (Simon & Schuster, New York).

Keith Haring, Journals. Preface by David Hockney. Introduction by Robert Farris Thompson. New York, 1996 (Viking-Penguin, New York).

Keith Haring. Foreword by David A. Ross. Essays by Elisabeth Sussman, David Frankel, Jeffrey Deitch, Ann Magnuson, Robert Farris Thompson, Robert Pincus Witten. Exhibition catalogue, New York, Whitney Museum of American Art, 1997 (Whitney Museum of American Art, New York and Little, Brown & Co., Boston, MA).

Keith Haring. Essays by Wolfgang Becker, Gianni Mercurio, Enrico Pedrini, Jérôme de Noirmont, Alexandra Kolossa. Exhibition catalogue, Aachen, Germany, Ludwig Forum für Internationale Kunst, 2000 (Electa, Milan, Italy).

Keith Haring: The SVA Years 1978–1980. Essays by Janet B. Rossbach, Jeanne Siegel, Kenny Scharf, Barbara Schwartz, Lucio Pozzi, Bill Beckley, Gonzalo Fuenmayor. Exhibition catalogue, New York, School of Visual Arts, 2000 (School of Visual Arts, New York).

Keith Haring—Heaven and Hell. Essays by Götz Adriani, Ralph Melcher, David Galloway, Andreas Schalhorn, Giorgio Verzotti, Ulrike Gehring. Exhibition catalogue, Karlsruhe, Germany, Museum für Neue Kunst/ZKM, 2001 (Cantz, Stuttgart, Germany).

Rubell, Jason: Interview with Keith Haring, in: *Arts Magazine*, September, 1990.

도판 저작권

The publisher wishes to thank Julia Gruen, Annelise Ream and Carolee Klimchock from The Keith Haring Foundation, Jérôme de Noirmont and Tony Shafrazi who kindly supported us in the making of this book. In addition to the institutions and collections named in the picture captions, special mention should be made of the following:

Courtesy Haring Archive/
Photo © Bob Gruen: pp. 21–22
Courtesy Haring Archive/
Photo © Chantal Regnault: p. 18
Courtesy Haring Archive/
Photo © Marco Sammicheli: p. 95 top
Courtesy Haring Archive/
Photo © Julie Wilson: p. 15 top
Courtesy Haring Archive/
Photo © Klaus Wittmann: pp. 7, 19 bottom
Photo by Tseng Kwong Chi/Photo © Muna Tseng Dance Projects, Inc. New York. All Rights Reserved. Haring artwork © The Keith Haring Foundation: p. 46

Photo by Tseng Kwong Chi/Photo © Muna Tseng Dance Projects, Inc. New York. All Rights Reserved: p. 85
Photo courtesy Paul Maenz Gallery:
p. 95 bottom
Photo courtesy Galerie Jérôme de Noirmont:
p. 94 bottom
Photo courtesy Tony Shafrazi Gallery: p. 26
Photo © Bernd Jansen: p. 92
Photo © Patrick McMullan: p. 51
Photo © Ivan Dalla Tana: pp. 20, 28–29, 42–43, 94 top
© The Robert Mapplethorpe Foundation Courtesy Art + Commerce Anthology: p. 55
Photo © Christof Hierholzer: pp. 62–63
Photo © Wouter Deruytter: p. 93

Where not otherwise indicated: Photo courtesy Haring Archive

키스 해링

KEITH HARING

초판 발행일 2022년 8월 29일
지은이 알렉산드라 콜로사
옮긴이 김율
발행인 이상만
발행처 마로니에북스
등록 2003년 4월 14일 제2003–71호
주소 (03086) 서울특별시 종로구 동숭길 113
대표전화 02–741–9191
편집부 02–744–9191
팩스 02–3673–0260
홈페이지 www.maroniebooks.com

Korean Translation © 2022 Maroniebooks
All rights reserved

© 2022 TASCHEN GmbH
Hohenzollernring 53, D-50672 Köln
www.taschen.com

© 2022 The Keith Haring Foundation, Inc./
All rights for the works of Keith Haring reserved by The Keith Haring Foundation, Inc.

Printed in China

본문 2쪽

자신의 유리 드로잉에 사인하는 해링
도쿄, 1988년

본문 4쪽

무제
Untitled
1981년, 금속에 에나멜, 121×121cm
개인 소장

이 책의 한국어판 저작권은 저작권자와의 독점 계약으로 마로니에북스에 있습니다.
저작권법에 의해 한국 내에서 보호를 받는 저작물이므로 무단전재와 무단복제를 금합니다.

ISBN 978–89–6053–616–6(04600)
ISBN 978–89–6053–589–3(set)

책값은 뒤표지에 있습니다.